일본 근대 디자인사

복제기술시대의 예술, 일상의 디자인

일본 근대 디자인사

복제기술시대의 예술, 일상의 디자인

초판인쇄 2020년 5월 20일 **초판발행** 2020년 5월 29일

지은이 가시와기 히로시 **옮긴이** 노유니아 **펴낸이** 박성모 **펴낸곳** 소명출판 **출판등록** 제13-522호

주소 서울시 서초구 서초중앙로6길 15, 1층

전화 02-585-7840 **팩스** 02-585-7848

전자우편 somyungbooks@daum.net **홈페이지** www.somyong.co.kr

값 14,000원 ⓒ 소명출판, 2020

ISBN 979-11-5905-514-0 93600

일본 근대 디자인사

Japanese

복제기술시대의 예술, 일상의 디자인

Modern

가시와기 히로시 지음 | 노유니아 옮김

Design

 소명출판

IWANAMI KINDAINIHON NO BIJUTSU 9 GEIJUTSU NO HUKUSEI GIJUTSU JIDAI
NICHIJO NO DESIGN
by Hiroshi Kashiwagi
Copyright ⓒ 1996 by Hiroshi Kashiwagi
Originally published 1996 by Iwanami Shoten, Publishers, Tokyo.
This Korean edition published 2020
by Somyong Publishing Corp., Seoul
by arrangement with Iwanami Shoten, Publishers, Tokyo
through Bestun Korea Agency, Seoul

| 일러 |
| 두기 |

1. 일본어 표기는 원칙적으로 국립국어원의 관련 규정을 따랐으나 원어의 발음과 너무 달라진다고
 생각되는 경우 역자의 판단에 따라 격음 표기를 했다.

2. 인명이나 작품명, 장소 등 일본어 고유명사는 원래 발음대로 적는 것을 원칙으로 하되, 우리말
 단어로 대체할 수 있는 것은 우리식으로 옮겼다.
 예) 東京高等工芸学校 → 도쿄고등공예학교, 型而工房 → 케이지공방, 竹松座 → 다케마쓰좌,
 『工芸ニュース』→ 공예뉴스, 『商業美術』→ 상업미술

3. 각주는 원칙적으로 역자 주이며, 저자 주는 별도로 표기하여 구분하였다.

일본 근대 디자인에 대한 질문

우리가 생활하고 있는 환경, 즉 가구나 작은 일상용품에서 문자나 영상 등 여러 시각 정보에 이르기까지 모든 것은 디자인을 지니고 있다. 그 중에는 아름다운 것도 있고 별로 인상적이지 않은 것도 있다. 디자인의 좋고 나쁨은 여러 가지 기준에 의해 평가되고, 사람들이 선택하는 대상이 된다. 그러나 그보다 더 나아가, 디자인은 우리들이 살고 있는 사회의 문화 양상을 나타내는 존재이기도 하다.

우리는 디자인을 통해서 우리가 살고 있는 시대의 감각이나 사고에 대해 질문을 던져볼 수 있다. 일본의 근대 디자인을 논의하는 것은 일본의 근대 그 자체에 대해 묻는 것과 같다. 즉, 지극히 다양하면서도 복잡한 현상을 대상으로 한다는 말이다. 하나의 디자인 현상이 시대에 따라 달라지는 배경 속에 놓이면, 처음과는 다른 의미를 갖게 되고, 또 다른 현상과 관계를 맺는다.

이 책의 테마는 일본의 근대 디자인을 돌아보는 것이다. 그러므로 일본의 근대를 지나오면서 다양하게 변화해 온 디자인을 현상으로서 파악하고, 논의하며 검증하고자 한다.

일본의 근대 디자인은 어떤 의도를 가지고 실행되었으며 어떠한 역할을 했을까? 디자인과 사회는 어떤 관계를 맺고 있는 것일까? 근대 디자인은 무엇을 테마로 삼았으며 어떤 문제에서 비롯된 것일까? 이러한 중층적인 질문이 근대 디자인의 역사를 읽어내기 위해 필요하다.

근대 디자인의 특징

근대 디자인의 역사가 언제부터 시작되었는지에 대해서 정확한 시점을 제시하기는 어렵지만, 그 시작은 그전까지의 전근대적인 생활양식과 관련하여 당연시되고 암묵적이었던 사회적 제도의 붕괴였다. 유럽에서는 프랑스혁명 이후, 의복이나 생활용품에 관한 사회적 제도가 원칙적으로 붕괴되었다. 한편 일본에서는 메이지유신이 낡은 제도로부터 이탈하는 첫 분기점이 되었다. 생활용품이나 주거 디자인이 사회 제도의 규칙에서 해방되면, 그 일체의 디자인을 새롭게 만들어내야 한다. 그것이 근대 디자인 시작의 전제였다.

메이지유신 이후 약 백수십 년간의 일본 디자인을 돌이켜 보면, 일본 디자인은 의외로 단기간에 많은 요소를 흡수하여 다양한 방향으로 진행되었지만, 결국에는 산업과 국가의 힘에 의해 커다란 흐름을 형성해왔다.

근대 디자인은 몇 가지 특징을 갖고 있다. 그중 하나는 '이상적인 생활환경을 어떻게 구축할 수 있을 것인가'라는 목적을 가지고 전개되었다는 점이다. 유럽에서는 디자인이 새로운 생활의 보편적인 기준을 제시함과

동시에, 다분히 유토피아적인 사고를 갖고 있었다.

디자인의 보편적인 표준성을 제시하는 것은, 민족이나 종교를 넘어선 보편적인 생활양식을 제시하는 것이다. 그 기준은 종교나 민족이나 언어의 특수성에 의해 결정되는 것이 아니다. 바로 그렇지 않은 범용적이면서도 인위적인 기준을 제안하는 것이 모더니즘의 특성 중 하나다. 이러한 보편주의는 근대의 '누구나', '어디에서나'라고 하는 민주주의적인 사고와 대응해왔으며, 현실적으로는 대량생산의 시스템을 배경으로 확장되어왔다.

일본에서도 유토피아적인 사고가 없지는 않았지만, 그보다는 오래된 제도에 대항하여 새로운 '표준'을 설정하는 쪽으로 힘이 쏠렸다. '디자인의 표준화를 어떻게 결정할 것인가' 하는 문제에는 근대에 대한 사고나 감각이 투영된다. 일본에서는 표준화라는 문제가 일본적인 것과 서양적인 것을 어떻게 타협해 나갈 것인가 하는 문제와 상당 부분 맞물려 있다.

한편 생활의 표준이 제시되면 결과적으로 우리는 신체나 동작, 생활의 표준치라는 개념을 부의식 중에 받아들이게 된다. 예를 들이 이동용 책상이나 의자의 표준 사이즈가 결정되면, 신체의 대소大小가 가시화되는 셈이다. 그리고 그것을 통해 그 크기와 관련된 가치관이 무의식중에 정착하게 된다. 제2차 세계대전 중 디자인의 표준화는 '국민생활'이라는 관념과 불가분의 관계에 놓여 있었다.

디자인의 표준화는 '누구나', '어디에서나'라는 사고방식에 따라 대중에게 상품을 공급할 수 있게 한 반면, 때에 따라서는 디자인에 의한 파시즘을 낳았다. 이것은 근대가 안고 있던 모순이기도 하다.

근대 디자인의 두 번째 특징은, 시장의 활성화를 위해 상품을 스타일링한다는 점이다. 디자인의 이러한 특징은 특히 제2차 세계대전 후에 급속도로 퍼져갔다. 자본주의 시장경제 원리가 지배하는 우리 사회에서는, 모든 상품이 '새로움'을 가치로 삼고 있다. 계속해서 신제품을 만들어냄으로써 낡은 과거와 차별화하고, 그로부터 이윤이 발생한다. 이러한 시장이 만드는 새로움을 향한 영속적인 운동이 기술적인 가치 평가나 혁신을 촉진하는 한편, 외관 디자인에 변화를 반영한다. 예를 들어, 현재에는 자동차의 모델 체인지에서 그러한 현상을 볼 수 있다. 심지어 전투기나 병기의 디자인도 마찬가지다. 그것이 상품인 이상, 기술 혁신이나 스타일링의 갱신이 필요하다.

더 나아가 새로운 것이 좋다는 가치관은 문화 양상 속으로 섞여 들어간다. 그것은 분리해서 생각할 수 없을 만큼 소비문화와 밀접한 관계를 맺고 있다. 소비사회에서는 새로운(젊은) 것이 항상 시장과 문화를 모두 리드한다. 따라서 젊은이들의 소비관(생활양식)이 사회 전체의 소비모델이 된다. 얼굴을 중심으로 신체 전체를 젊어 보이게 만들어야 한다는 생각이 강박관념처럼 사회 전체를 지배하고 있다. 또한 소비문화는 팝컬처와도 연결되어 있다. 과잉 소비사회를 긍정해서는 안 되겠지만, 소비문화의 소멸은 팝컬처의 소멸을 의미하는 것이기도 하다.

모더니즘과 포스트모더니즘

근대 디자인 중에는 새로운 이상으로서의 생활환경의 구축을 제안하려는 목표나 매우 의도적인 시장 전략까지는 아니더라도, 어떤 확실한 계획마저도 갖지 않은 채 태어난 것이 상당수 존재한다. 그러나 설사 그러한 디자인이라 하더라도, 그것을 결정하기 위한 요인이나 기준이 존재한다.

그 요인과 기준으로 역사적 기억, 관습, 민족, 개인적인 감각 등 여러 가지를 들 수 있다. 아무리 새로운 개념을 따라 이상적인 생활환경을 디자인한다 해도, 또 시장지향적인 디자인을 한다 해도, 현실적으로는 거기에는 역사적 기억, 관습, 민족이나 개인적인 감각 등이 들어가게 된다. 철저하게 기능성을 추구하는 디자인이라도 제각각의 다양성을 가지는 것은, 어딘가에 역사적 기억이나 관습, 민족성을 내포하고 있기 때문이다. 예를 들어 록히드Lockheed Martin사의 전투기와 프랑스 미라지Mirage 전투기, 혹은 영국의 호크Hawk 선두기의 디자인은 철저하게 기능주의적으로 결정되었으면서도 각각 다르다.

근대 디자인은 '누구나', '어디서나'라고 하는 보편주의의 기치 아래 역사적 기억, 관습, 민족, 개인적 감각 등을 디자인 결정의 기준에서 배제해 왔다. 그보다는 추상적인 '기능', '생산'이라고 하는 개념에 의해 디자인을 결정하려고 했다. 그러나 그럼에도 불구하고 실제로는 역사적 기억, 관습, 민족이나 개인적 감각이 존재해 온 것이다.

1980년대에 급속히 발전한 포스트모던 디자인은, 반대로 근대 디자인

이 배제해 온 기준들을 적극적으로 도입하려고 했다. 장 프랑소와 리오타르Jean François Lyotard는 포스트모던 상황에 대해 명쾌히 설명했다. 즉 모든 이론의 정당성을 근거로 할 수 있는 '거대 담론'이 상실된 상태야말로 포스트모던 상황인 것이다. 이것을 디자인에 연관시켜 말한다면, '누구에게나', '어디에서나' 잘 맞는 유니버설한 디자인은 이미 성립하지 않는 것이 된다. 그 대신 다양한 근거에 의해 지탱되어 온 다양한 디자인이 넘쳐나게 되었다. 확실히 1980년대 일본에서는 그러한 디자인이 범람했다.

그러나 포스트모던이라고 하는 단어를 사용한 1980년대 이후, 모던(근대)이 테마로 삼은 문제는 정말로 해결된 것일까? 디자인으로 한정해서 본다면, 근대 디자인의 테마와 이념은 해결되어 실현된 것일까? 돌이켜보면 근대 디자인의 출발은 누구나 외부로부터 강요를 받지 않고 스스로 생활양식을 결정하여 자유로운 디자인을 사용하는 것이 가능하다는 전제를 깔고 있었다. 그것은 물론 복잡한 모순을 낳았고, 근대 디자인은 사회에 내재하는 문제, 예를 들어 빈곤, 성차별, 민족차별 등을 해결하지 못했다. 그렇게 보면, 가령 근대 디자인이 종언을 고했다고 말한다 하더라도 문제는 남아있는 셈이다.

바로 그러한 이유 때문에 근대 디자인이 낳은 여러 가지 현상에 눈을 돌려 거기에 있는 문제를 반복해서 논의할 필요가 있다. 특히 앞에서 서술한 것과 같은 문제의식을 가지고 일본 근대 디자인사를 읽어 나가야 할 것이다.

차례

제1장

밖으로부터의 근대화

전환기의 디자인

근대 디자인의 출발에는 '누구든 외부의 강요를 받지 않고 스스로 생활 양식을 결정하여 자유로운 디자인을 사용하는 것이 가능하다'는 전제가 깔려 있다. 근대 이전의 사회에서 디자인은 복잡한 사회 제도(계급이나 직업)와 맞물려, 수많은 규제에 묶여 있었다.

어떤 의복을 입을 것인지, 어떤 식기나 가구 등의 일상용품을 사용할 것인지, 어떤 집에서 생활할 것인지. 이러한 것들은 결코 자유로운 선택사항이 아니었다. 그러한 것을 제약하는 규율에 의해 사회의 질서, 시스템이 지켜졌다. 그러므로 생활양식과 관련된 디자인의 제도를 깨뜨리는 것은 사회 시스템을 흔드는 것과 마찬가지였을 것이다. 일상용품 디자인의 변화는 기능이나 장식, 그리고 기술이나 생산성의 변화를 나타내는 것뿐 아니라, 사회 시스템의 변화, 그리고 사람들의 감각이나 사고의 변용을 나타내는 것이라고도 말할 수 있다.

근대 이전의 사회적 제도가 생활양식과 디자인에 미쳤던 영향은 유럽과 일본이 공통적이었다. 유럽에서는 18세기 프랑스혁명, 그리고 19세기에 걸친 산업혁명을 지나면서, 이전까지의 제도로부터 생활양식과 디자인이 해방되어 왔다.

어떤 디자인의 물건을 손에 넣는 것도, 경제적으로 가능하다면 자유로운 것이 되었다. 즉, 디자인은 사회적 계급 제도하에서 시장경제의 시스템으로 옮겨간 것이다. 이는 굉장히 큰 의미를 지닌다. 돈만 있다면 이전까지의 사회적 제도로 존재했던 계급에 맞춰져 있던 소비(소비라고 하는 개념 자체가 근대적인 것이기는 하지만) 장벽을 초월할 수 있게 된 것이다. 실제로 그러한 사태가 가장 빨리 실현된 곳은 미국이었다.

18세기부터 19세기에 걸쳐 유럽에서는 디자인이 낡은 제도로부터 해방되기는 했다. 그러나 그로 인해 필연적으로 이전의 생활양식이 붕괴되기에 이르렀다. 이전의 생활양식은 분명 낡은 제도에 규제되었던 것이기는 했지만, 안정적이고 종합적인 생활양식에 기반하고 있던 것임에도 틀림없다. 제도화된 디자인을 선택하고, 제도화된 생활양식의 안에서 살아간다는 것은, 스스로 주체적으로 선택해야만 하는 데에서 오는 어려움도 없지만, 개개의 것을 종합적으로 조화시켜야 하는 데에서 겪는 어려움도 없다. 그러나 디자인의 해방은 그러한 안정적인 생활의 종합적 디자인을 필연적으로 붕괴시키게 된다.

근대 디자인의 주제는, 이전의 제도에 의한 종합적이고 안정적인 생활양식과 디자인을 대신할 수 있는 종합적인 디자인의 '원리'를 나타내고, 동시에 새로운 생활양식과 디자인을 제안하는 것이 될 수 밖에 없었다. 그 주제는 결국, 얼마나 새로운 '표준'을 만들 것인가 하는 문제로 귀결됐다.

한편, 근대 디자인이 출발한 이후 20세기는 기계기술이 급속히 발달한 시대였고, 디자인도 역시 기계기술을 전제로 할 수 밖에 없었다. 생산방식

에서 시장의 존재방식까지, 기계기술을 배경으로 사회시스템은 크게 변화되어 갔다. 즉, 근대 이전의 사회적 제도가 붕괴되는 과정에서, 한편으로는 새로운 기술이나 시장의 시스템을 배경으로 하면서 새로운 생활의 방식, 행위의 방식을 제안하는 것이 근대 디자인의 실천이 된 것이다. 그러고보면 기술, 생산 시스템, 시장, 소비자(생활) 등으로 복합화된 요건이 디자인을 성립하게 되었다고 할 수 있겠다.

일본에서도 원칙적으로는 메이지유신 이래, 사람들의 생활을 둘러싼 디자인이 낡은 제도에서 해방되었다. 그러나 일본에서는 그러한 사태가 즉각적으로 새로운 생활양식과 디자인을 스스로 구상하는 것으로 이어지지는 않았다. 새로운 생활양식은 외부로부터 급격히 들어왔다. 그러므로 낡은 생활양식과 제도의 붕괴를 촉진시키는 것과 동시에 새로운 서구적인 생활양식을 어떻게 내 것으로 삼을 것인가에 대한 고민이 동시에 진행되었다.

메이지유신 이후, 일본 디자인은 스스로 생활양식의 변혁을 제안했다기보다, 산업적인 변화에 맞춰왔던 것이다. 1900년경까지의 일본 디자인은 그 이전까지의 전통적 공예나 그래픽의 흐름을 잇는 것, 서구의 장식이나 의장意匠을 단편적으로 수용한 것, 식산흥업 정책이 계기가 되어 시작된 것이 그 중심을 이뤘다.

1. 새로운 생활양식의 표준화

일본은 메이지유신 이후, 오랜 제도에서 해방됨과 동시에 안정적인 생활양식을 잃게 되었고, 이로 인해 새로운 생활양식을 급히 만들어낼 필요가 생겼다. 그 결과, 생활환경과 양식을 디자인(사물)이 아니라 예법(매너, 예절)의 영역에서 구축하는 방향으로 먼저 관심이 쏠렸다.

일단 학교나 공립기관의 설비에 관한 얘기는 제쳐두고, 일본에서 일상생활을 위한 디자인을 표준화하려는 생각은 예법 영역보다는 좀 더 늦게, 1910년대 말에서 20년대에 걸쳐서 시작됐다. 예법은 인간의 관계성과 직접적으로 관련된다. 즉, 새로운 동작을 인위적으로 만듦으로써 안정되고 새로운 사회제도를 만드는 것이 가능하다는 뜻이다. 한마디로 말하면 새로운 예의범절(=생활양식)의 표준화가 필요해진 것이었다.

예의범절(=생활양식)의 표준화를 필요로 하는 것과, 새로운 일본어(언어)의 표준화를 필요로 하는 것은 유사하다. 활자는 가장 초기에 출현한 대량생산 시스템 중 하나다. 유럽에서는 활자가 출현하자 즉시 책(=성경)이 대량으로 출판되었지만, 일본에서는 활자가 보급되자 성경이 아니라 사전을 만드는 것이 우선되었다. 그로 인해 단어와 단어의 의미가 표준화되면, 외국어와의 대응이 명확해지기 때문이었다. 그러나 그 결과를 보면 동작보다 언어를 표준화하는 것이 훨씬 더 어려운 작업이었다.

예를 들면, 오쓰키 후미히코大槻文彦가 『겐카이言海』(1891)를 완성하는 데 16년이 걸렸으며, 모로하시 데쓰지諸橋轍次가 『대한화사전大漢和辞典』(1943)을 완성하기까지는 15년이 걸렸다. 한쪽 눈을 실명할 정도로 어려운 작업

이었다고 전해진다. 그것을 인쇄하기 위해서는 약 5만 자의 활자가 필요했다. 일본에서 표준문자가 보급되기 어려웠던 것은 문자(한자)의 방대함 때문이다. 일본에서 있었던 국어표기에 대한 논란国字問題도 문자수의 방대함 때문에 일어난 것이다. 스에마쓰 겐초末松謙澄와 야마시타 요시타로山下芳太郎는 메이지 말기부터 다이쇼기에 걸쳐, 한자 대신 가타카나 표기를 보급하는 운동을 펼쳤다.

마찬가지로 일본의 근대는 새롭게 표준화된 매너를 요구했다. 메이지 중기에 예의나 작법에 관한 서적이 많이 출판된 것은 예의범절(생활양식)의 표준화에 대한 필요가 반영된 것이다. 19세기부터 20세기 초까지 미국에서는 가정생활을 변혁시키고자 하는 의도를 지닌, 새로운 생활을 위한 '가정학'이 대두되었다. 그것은 여성들의 새로운 라이프스타일과 연관되어 있었다. 그런데 일본에서 출판된 예법에 관한 책은 미국의 여성해방운동과는 관련이 없었음에도, 새로운 가사(가정생활)와 예의를 제안하고 있었다.

구 지배계급의 생활양식이 메이지유신으로 무너지고, 새로운 지배계급(이전의 하위 무사계급)은 스스로의 생활양식과 예절의 기준을 만들어내야 했다. 거기에는 그렇게 되면 중산계급 사람들도 지배계급의 매너를 따라서 스스로의 생활이나 예절의 모델로 삼을 것이라는 구상도 포함돼 있었다.

메이지 말기에 시모다 우타코下田歌子가 쓴『부인예법婦人礼法』은 그전까지 만들어진 새로운 예의범절을 정리한 것 중의 하나다. 시모다는 그 책에서 다음과 같이 말하고 있다.

인간이 인간다울 수 있는 특색 중 제일은, 훌륭한 사회를 만들고 있다는 점입니다. 그 사회는 그야말로 '예법'이라고 부르는 그물에 의해 얽혀있습니다. (…중략…) 그런데 인생의 넓이, 사회의 방대함 등 때문에 예법은 일정하지 않습니다. 사람들도 사상도 다르고, 풍속도 관습도 다르기 때문에 일어나는 이 나라와 저 나라의 차이는 어쩔 수 없다고 하더라도, 한 나라 안에서도 때와 장소에 따라 놀라울 만큼 차이가 생겨나고 있습니다. 국민은 무엇을 기준으로 예를 행해야 할까 하고 고민할 때가 상당히 많습니다.

현재 유신 이래의 메이지의 예법은 다음과 같습니다. 도쿠가와 시대의 예법이 아직 존재하고 있기는 하지만, 그것은 오늘날 실제에 비추어보면 부족한 부분도 있고 맞지 않는 부분도 있습니다. 그래서 메이지의 신 문명에 취한 사람들 사이에서는 한때, 모든 것을 다 서양의 풍속으로 바꿔야 한다고 하는 통에, 일본의 옛 풍속과 관습에 관한 것은 조금도 남겨두지 않고 다 없애버리려고 하는 일도 있었습니다. 이래저래 일본인민은 한때 모든 점에 걸쳐서 어찌할 바를 몰랐습니다. 예법의 경우도 예외는 아니었던지라, 한때는 지리멸렬하다 할 정도로 혼란스러웠던 적도 있습니다.(시모다, 1911)

그전까지의 지배계급의 생활양식이나 매너를 대신하여, 새로운 지배계급의 매너를 재빨리 구축하고, 그것을 새로운 사회의 표준이 되는 매너로 위치지어야 했다. 신흥지배계급은 국내뿐만 아니라 국외를 향해서도 스스로의 생활양식이나 매너를 정식화시켜 보여줄 필요가 있었다. 그 결과 탄생한 새로운 생활양식과 매너는 일본과 서양의 것을 섞어서 만들어낸

것이다. 시모다의 『부인예법』에 나타난 매너도 그러한 것이었다.

실제로 중산계급 사람들은 상승지향적인 성향이 있었고, 지배계급의 생활양식이나 매너를 스스로의 것으로 삼고자 하는 욕망을 지녔다. 이 욕망에 의해서 지배계급이 만들어낸 문화는 더 공고해졌다.

2. 대외무역에서의 디자인 - 타자의 시선

산업혁명에 의한 기계의 도입, 그리고 시민사회의 성립, 산업 부르주아지의 대두를 배경으로 전통적으로 제도화되어 있던 생활이 무너져갔다. 그 혼란 속에서 새로운 생활양식과 종합적인 디자인을 목표로 하는 유럽 근대 디자인의 실천이 시작되었다. 대조적으로 일본의 경우는, 메이지유신에서 정치적 변동을 체험했다고 하더라도 그 즉시 새로운 생활양식과 그에 맞는 종합적인 디자인을 구상하는 형태로 주체적인 실천이 시작되지는 않았다.

메이지유신 이후, 일상용품의 디자인보다 매너나 언어 쪽에서 새로운 생활의 표준화가 일어났다. 디자인은 내부의 생활보다는 외부를 향했고, 한결같이 새로운 산업(공예)으로서 실천되기 시작됐다. 스스로의 생활을 바꿔내기 위한 새로운 디자인의 실천은 나중에 설명하겠지만 1910년대 말부터 1920년대까지 진행되었다.

박람회 참가(〈그림 1〉, 〈그림 2〉)나 요코하마 등의 무역항에서 민간 상업 활동을 통해 국제적인 시장을 체험한 것이, 결과적으로는 일본의 전통적

인 공예를 재편하는 우선적인 계기가 되었다. 해외에 수출하기 위한 물건의 디자인을 검토한다고 하는, 자발적이라기보다는 대외적인 요인이 사람들의 눈을 디자인으로 돌린 것이다. 메이지 정부는 1873년(메이지 6)의 빈 만국박람회에 참가하는 데 적지 않은 힘을 쏟았다. 요코이 도키후유橫井時冬는 1900년에 공업학교 교과서로 출간한 『일본공업사요日本工業史要』에서 이렇게 서술했다.

> 이 박람회에 참가하기 위해, 우리 정부는 히비야문(日比谷門) 안에 박람회 사무국을 설치(나중에 야마시타문(山下門) 내 옛 사도와라(佐土原) 저택으로 옮겨짐)하고, 총재에 참의 겸 대장 오쿠마 시게노부(大隈重信)를, 부총재에 의관 사노 쓰네타미(佐野常民)를 임명하여 박람회의 사무를 감독하게 했다. 외국과 교류한 역사가 얕고, 백성이 스스로 출품하는 것이 적었기 때문에, 정부에서 지방관에 명하여 출품 일체를 수집하여 메이지 5년 11월 19일, 야마시타문 안의 박물관에 진열하고, (…중략…) 메이지 7년 3월, 다시 야마시타문 내 박물간에 50일간, 오스트리아에서 사노 부총재가 구매해 온 방적기, 연사기(실 꼬는 기계), 메리야스 기계, 기와 제조기계, 석고틀, 활자 지형(紙型), 염색 원료 등을 진열하여 방문객들이 볼 수 있게 했다.(요코이, 1900)

빈 만국박람회 이후, 수출을 진흥하기 위한 방책으로 국내적으로도 공예를 진흥하고 재편성하고자 권업박람회 등을 실시하게 된다. 또한 빈 만국박람회에서는 사노 쓰네타미의 수행자 중에서 "재능이 있는 자를 선발하

그림1 1873년 빈 만국박람회에는
일본정원 안에 신사를 만들었다.

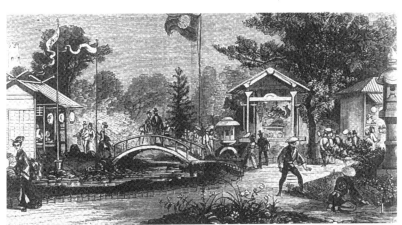

그림2 1873년 빈 만국박람회의 일본 전시회장 풍경

여, 기술전습생으로 삼고 각 분야의 연구를 하게" 했다. 그리고 수행자들 중에서 수출에 부합한 공예에 종사하는 사람도 나왔다. 예를 들어, 박람회에 직접 수행했던 상인 마쓰오 기스케松尾儀助와 와카이 가네사부로若井兼三郎는 "영국 알렉산더버그 회사, 아울러 오스트리아 빈 출신 상인 타라오와 특약을 맺고 메이지 7년 교바시京橋구에 기리쓰공상회사起立工商会社를 설립하였다". 이 기리쓰공상회사는 칠기, 금속공예, 죽세공 등 수출을 복적으로 하는 공예품을 제작했으며, 수출공예를 위한 장식도안을 다수 고안하였다.

일본의 전통적인 공예(제품)가 박람회를 비롯하여 여러 상황에서 외부의 시선과 만나게 되면서 새로운 의장을 만들어내기 시작했다. 이는 상품 디자인이 지니는 다이내믹한 특성이며, 이러한 다이나미즘은 시장경제의 힘이 반영된 것이다. 그러나 기리쓰공상회사에서와 같이 수출을 목적으로 했던 전통공예의 재편성은 기계생산을 전제로 하지 않았고 결국 국제경쟁에 대응하지 못했다.

한편, 메이지 정부의 국책이었던 전통공예의 재편성이라는 형태 외에도, 외화 획득을 위해 자연발생적으로 민간에서 탄생한 디자인이 있었다. 바로 무역을 목표로 삼은 대중의 에너지에서 태어난 디자인이라고 할 수 있다. 이것 또한 시장의 힘이 표출된 결과였다.

예를 들어 요코하마와 같은 무역도시에서는 독특한 디자인이 탄생했다. 요코하마가 대외무역 항구로 개항한 것은 1859년(안세이 6)이었다. 개항 후, 요코하마는 일본의 최대의 항구가 되었다. 외화 획득을 위한 디자인으로는 외국인을 상대로 일본적인 디자인을 팔기 위해 만들었던 요코

하마 가구를 예로 들 수 있다. 이 가구는 형태적으로는 테이블이나 의자와 같은 서양식 가구이지만 신기한 장식이 되어 있는데, 그 장식의 특징 때문에 메이지기에는 불단佛壇가구라고 불렸다. 말 그대로 불단과 서양 가구를 절충한 디자인이었다.

1912년(메이지 45), 농상무성은 식산흥업을 목적으로『목재의 공예적 이용木材ノ工芸的利用』이라는 약 1,300페이지에 달하는 보고서를 서적으로 편집했다. 이것은 일본 각지의 목재와 그것을 소재로 한 게다(일본식 나막신)나 식기에서부터 가구, 악기에 이르기까지 제품생산에 대해 상세한 데이터를 모은 것이다. 이 보고서는 일본 전토에 걸쳐 종사자의 이름까지 샅샅이 조사한 결과인데, 그 밀도의 빽빽함에서 당시의 식산흥업을 향한 국가의 열망이 얼마나 강했는지를 잘 알 수 있다.

이 보고서에도 요코하마 가구(〈그림 3〉)가 소개되고 있다. 첨부한 사진에는 '수출을 위한 조각 탁자 및 의자, 요코하마 조각이라고 부름'이라고 설명하고 있다. 이와 닮은 가구는 요코하마뿐만 아니라 도쿄에서도 만들어졌다. 이 보고서에는 '닛코 건축물'의 디자인과 닮았다고 쓰여 있는데, 이는 됴쇼구*의 디자인을 가리키는 것이다(〈그림 4〉). 이런 류의 가구 디자인에 대해서는 다음과 같이 보고하고 있다.

도쿄시장에서 수출을 위한 조각가구를 제작하는 자는 아사쿠사 후쿠토미초

* 　도쇼구(東照宮) : 도치기현 닛코에 위치한 도쿠가와 이에야스를 주신으로 하는 신사. 1999년 유네스코 세계문화유산으로 등재됨.

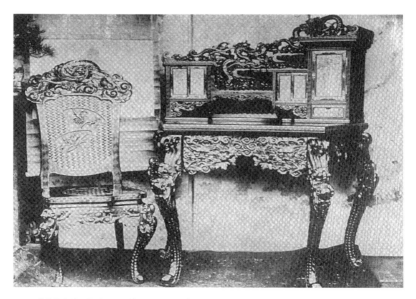

그림3 메이지 시대 수출 가구. 통칭 '요코하마 가구'라고 불렸다. 불단과 서양가구를 혼재시킨 듯한 디자인이다.

그림4 메이지 시대 수출 가구. 닛코의 신사 도쇼구와 미코시 (역주:제례나 마쓰리에 쓰이는 가마. 작은 신전 모양을 하고 있다)를 본딴 디자인.

(浅草福富町)의 오노 게이지로(大野啓次郎) 씨인데, 지금부터 30년 전 골동품점을 열고 외국인의 기호에 맞는 고안을 하는 등 변화를 추구하여, 메이지 20년경부터 성대해졌다. 지금은 부리는 직공이 하루 평균 30인에 달한다. 게다가 자가공장에는 네 명 정도를 두고, 한 명은 마무리 작업을 하고 한 명은 외국인 손님이 쓰기 좋게 하는 작업을 한다. 그 외 도내에 하급 직위로 소목장 4명, 칠 담당 2명, 시바야마* 담당 4명, 마키에 담당 2명, 금구 담당 2명, 락카칠하는 사람 1명, 조각사 4팀(한 팀에 3명씩 있다)을 고용하고 있다. 또한 요코하마에서 기타 조각물 등을 제작하고 있다.(농상무성 산림국, 1912)

이 보고서에 의하면 요코하마 가구를 만든 것은 '사무라이 상회'이고, 판매는 '시나가와 상회' 등이 취급하고 있었다. '사무라이 상회'라는 명칭은 당시 대외무역의 스타일을 상징하고 있다. 사무라이 상회와 같은 형태의 메이지기 대외무역이 구체적으로 어떠했는지 확실하게 알 수 없으나, 무역의 측면에서도 문화적인 측면에서도 오해가 석시 않았다.

요코하마 항구에서 가장 많이 수출했던 무역품 중 하나는 '생사(생실)'이다. 이시이 겐도石井研堂의 『메이지 사물기원明治事物起原』에는 요코하마에서 생사가 처음에 어떻게 외국인에게 팔렸는지에 대한 기록이 있다.

때는 안세이(安政) 6년 6월 28일, 한 외국 선박이 입항했는데, 이소리키(어느

* 시바야마(芝山) : 개항기 요코하마에서 탄생한 칠기 기법으로, 천연 색채를 가진 조개나 상아 등을 조각한 '시바야마'를 칠기에 상감하여 끼워넣는 기법.

나라 사람인지는 불명)*라는 사람이 상륙하여, 바로 가게로 와서는 선반에 진열된 고슈(甲州) 지방 시마다(島田)에서 생산된 실타래를 보고 얼마인가를 물었다. 점원은 외국인과 접하는 것이 처음이었기 때문에, 말이 통할 리 없었다. 이러저러한 곤란을 겪어가며 손짓발짓으로 그 실을 견본 삼아 한 근에 은전 다섯 개로 가격을 정하고, 가게에 있던 재고 여섯 가마(한 가마당 아홉 관)를 백 근 상자 단위로 해서 배에 실으면 돈을 지불하기로 하고 돌아갔다. (…중략…) 이것이 우리나라 생실을 외국인에게 판 시초이다.(이시이, 1912)

개항을 하자 일본에 상륙하여 곧바로 생사에 관심을 가졌던 외국인이 있었나보다. 이 에피소드에는 웃지 못할 이야기도 들어가 있다.

이 때에, 가게에서는 한 근을 160돈으로 계산하는데, 이소리키는 120돈으로 감정해서, 그 사이를 중개했던 중국인 아종(阿忠)이라는 통역이 단위의 다름을 발견하고 그 사이에서 425량을 착복했다는 사실이 나중에 알려졌다는 기담이 있다.

중국인 통역이 중개하는 복잡한 거래 끝에 계약이 성립하였고, 알고 보니 정해진 것보다 더 많은 돈이 들어와서 통역인 중국인이 착복해버렸다는 이야기이다. 이야기의 진위는 불분명하지만 이시이 겐도는 '이것이 일

* 영국이라는 설도 있다.

본 실을 외국인에게 판 원조"라고 말한다.

　미국이나 유럽을 상대로 요코하마에서 수출된 생사에는, 제조공장이나 조합의 상표가 붙었다. 그 그래픽 디자인은 요코하마 가구나 같은 시대의 수출용 제품의 디자인과 어딘가 공통적인 부분이 있다. 요코하마 가구의 디자인은 일본의 이국성을 발견하고 싶어하는 미국인의 시선에 일본 쪽에서 대응하는 과정에서 출현한 것이다. 마찬가지로 수출용 상품에 붙은 상표 등의 그래픽도 같은 의식 선상에서 디자인되었다.

　외부 시선과의 만남을 통해 출현한 디자인이라 하더라도, 그 출현 방식이 모두 같을 리는 없었다. 즉 요코하마 가구와 같이 외국인의 시선을 의식해서 서양의 도구를 디자인하면서 일본의 고유한 장식을 적용하는 예도 있었지만, 수출품의 상표 등에서 볼 수 있는 것처럼 서구의 상표 디자인을 완전히 그대로 사용하고 있는 것도 있다. 그래픽디자인의 소재는 동물이나 식물 등 서구인이 바로 인식할 수 있는 것이 있는가 하면, 일본의 우화에서 인용한 것이나 후지산, 떠오르는 태양(욱일), 신쇼리닭과 같은 일본인이 선호하는 아이캐처*적인 요소를 사용한 것도 있다. 어느 쪽이든 서구의 눈을 의식한 것이다. 외부의 시선과 만날 때, 디자인은 변화한다.

*　아이캐처(eye catcher) : 사람들의 이목을 끌어 그 의도하는 내용을 주목시키며, 소구효과를 높이는 시각적 요소.

3. 새로운 디자인을 향한 눈

19세기에서 20세기로 전환되던 시기에는 이미 전통적인 공예에 의해 외화를 획득하는 것은 기대할 수 없게 되었다. 또한 디자인업에 종사하는 디자이너도 전문적인 직업이었던 것이 아니라, 공예가나 화가, 장인들이 겸업하던 것이었다. 1900년경까지 수출정책을 배경으로 한 많은 디자인은 동시대 해외의 디자인 양식이나 운동과 상관없이 장인의 눈과 손에 의지하고 있었다. 사용된 모티프도 에도 시대부터 이어져 내려오는 림파*나 시조파**풍의 화조풍월花鳥風月과 같은 것이 많았다.

그러나 세기가 전환되면서, 새로운 사고방식으로 제품을 디자인할 필요성과 함께 디자인을 전문으로 하는 직업의 필요성이 대두되었다. 또한 디자인을 새롭게 체계화하려는 움직임이 생겨났다. 점차 디자인을 일종의 기법으로 방법론화하려는 작업이나, 디자인이라는 개념을 과학적으로 재검토하려는 움직임이 퍼져갔다.

예를 들면 당시 아이치현립공업학교에서 교원으로 있던 고무로 신조小室信蔵는 1909년(메이지 42), 마쓰오카 히사시松岡壽의 협력을 얻어 『일반도안법一般図案法』이라는 기법서를 출판했다(〈그림 5〉, 〈그림 6〉). 그 책에서 고무로는 이렇게 말했다.

* 림파(琳派) : 모모야마시대 후기부터 근대까지 활약한 일본 미술의 한 유파. 오가타 코린 등이 대표적이다. 장식성이 강하며 인상파나 클림트 등 서양미술에도 영향을 미쳤다.

** 시조파(四条派) : 에도시대부터 현대까지 이어지고 있는 일본화의 한 유파. 교토 시조를 본거지로 했기 때문에 붙은 이름.

그림5, 그림6
고무로 신소가 메이지기에 디자인 교과서로 간행한 『일반도안법』에는 도안의 구성 방법이 소개되어 있다.

도안이란 어떤 의장으로 형태와 장식, 배색의 세 요소를 적절히 조화시켜, 보는 사람에게 온아한 쾌감을 일으키기 위해 의도적으로 만들어내는 표현이다. 바꿔 말하면 도안의 잘되고 못됨은 필요한 장소에 채워 넣는 것과 그 도안의 모양이 적합한가 아닌가에 있다. 도안의 모양이 적합한가 아닌가는 앞에서 말한 세 요소가 필요한 규칙의 조건에 적합한가 아닌가에 있으며……

물론 당시 디자인이라는 외래어는 쓰고 있지 않다. 디자인에 비교적 가까운 개념으로 '도안図按' 혹은 '의장도안意匠図按'이라는 단어를 쓰고 있다. '도안図按'은 '도안図案'을 의미하는데, 한자 按을 쓰고 있는 것은, 디자인을 머리로 계획하는 것뿐만 아니라 '손'으로 '생각한다(案=考)'의 의미가 있기 때문일 것이다.

또한 화가인 나카무라 후세쓰中村不折는 1906년(메이지 39) 『화도일반画道一班』에서 "일상 필요품에 맛을 더하려고 할 때에는 응용미술이라고 이름 붙일 수 있다. 그리고 보통의 미술을 순정미술이라고 한다"고 설명하고 있다. 응용미술과 순정미술은 applied art와 fine art의 번역어로, 나카무라는 그 개념을 빌려서 디자인에 해당되는 것을 응용미술로 설명하고 있다.

이러한 논의를 통해 디자인은 전통적인 공예품이나 직인에 의한 제품 제작과는 다른 실천으로 자리매김하게 된다. 디자인의 트레이닝 방법도 그때까지의 경험적인 방법과는 달리, 자료(정보)를 수집하는 것부터 시작해서, 그것을 모방하는 것을 적극적으로 권장하게 된다. 예를 들면 고무로의 『일반도안법一般図案法』에서는 트레이싱지와 먹지를 만들어서 도안을 모사하는 방법에 대해 설명하고 있다. 이러한 도구를 고심해서 만들어 구미의 그래픽 디자인을 모사했던 것이다.

1910년 전후의 메이지 말에서 다이쇼에 걸친 시기에는 수출진흥정책이나 식산흥업정책과는 관련 없는, 서구의 새로운 디자인 조류가 일본에 소개되어 퍼져나갔다.

예를 들어 서구에서 이미 19세기 말부터 출현한 아르누보에 대한 정보

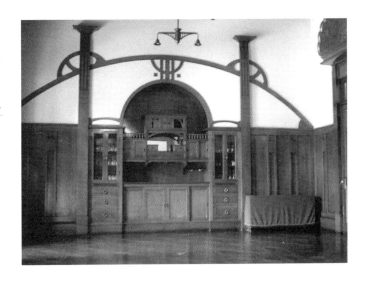

그림7

구 마쓰모토 저택(현 서일본 공업구락부)의 아르누보 스타일 다이닝룸. 유럽과 비교하여 평면적인 구성이다.

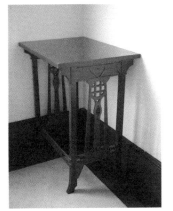

그림8, 그림9
그림10

구 마쓰모토 저택의 가구. 책상 다리 사이의 장식과 의자 등받이에서 아르누보의 특징을 볼 수 있다.

는 이미 1900년 파리 만국박람회 참가를 통해 일본에 들어와 있었는데, 1910년대 전후가 되면 가구, 인테리어 디자인, 그래픽 디자인 등 넓은 영역에 침투한다.

가구, 인테리어 영역에서는 현재까지 남아있는 것이 적지만, 다쓰노 긴고辰野金吾가 설계한 구 마쓰모토 저택(1910)의 인테리어(〈그림 7〉), 또는 구 마쓰모토 저택을 위해 아이하라 운라쿠相原雲楽가 디자인한 가구류(〈그림 8〉, 〈그림 9〉, 〈그림 10〉)에서 아르누보의 특징을 볼 수 있다. 또는 다케다 고이치武田五一가 그 당시 디자인한 가구나 장식도안에서도 그 특징이 진하게 드러난다.

또한 후지시마 다케지藤島武二나 하시구치 고요橋口五葉 등이 삽화나 포스터 등에서 아르누보 스타일을 세련되게 사용하고 있다.(〈그림 11〉, 〈그림 12〉, 〈그림 13〉) 이러한 디자인은 무명의 손으로 제작됐던 동시대 광고 디자인에도 영향을 미쳤다.

그런데 포스터와 같은 그래픽 디자인의 제작 과정은, 이미 존재하고 있었던 우키요에의 제작 과정과 비슷했다. 즉 후지시마나 하시구치, 혹은 오카다 사부로스케岡田三郎助 등 화가가 그린 이미지(〈그림 14〉)를 인쇄물로 만들어내기 위해서는 판에 옮겨 그리는 일을 전문으로 하는 화공의 손을 거치지 않으면 안됐다는 말이다. 그리고 그 화공들은 머지않아, 근대적인 그래픽 디자인이 출현하기에 조금 앞서, 독자적으로 포스터를 제작하기 시작했다.

서구의 새로운 디자인의 흐름이 도입되고 실천되기 시작한 시대의 상

그림11 하시구치 고요, 〈미쓰코시 오복점〉 포스터, 1907. 여성이 걸터앉은 의자의 장식에 아르누보 분위기가 표현되어 있다.

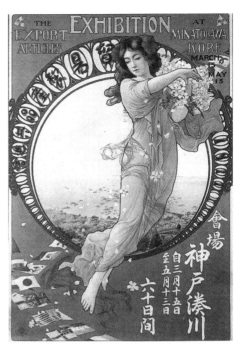

그림12 기타노 쓰네토미, 〈고베 미나토가와 무역제품 공진회〉 포스터, 1911. 알폰소 무하를 상기시키는 아르누보 스타일의 디자인이다.

그림13 작자 미상, 〈오복 안약〉 포스터, 메이지 말기. 문자와 테두리 장식에 아르누보 스타일이 응용되었다.

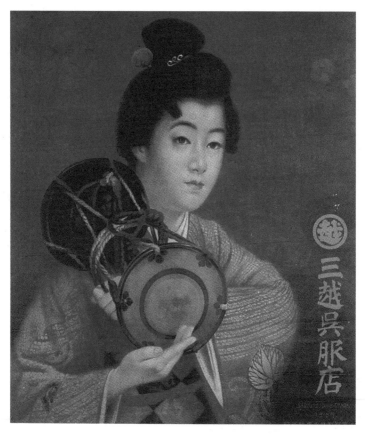

그림14 오카다 사부로스케, 〈미쓰코시 오복점〉 포스터, 1907.

황을 반영하기라도 하듯, 이 즈음부터 '스타일 북'과 같은 도안자료의 출
판물이 급속이 늘어났다. 예를 들어 일본에서 가장 이른 시기에 근대 디
자인 교육을 시작한 교육기관의 하나인 도쿄고등공예학교 설립에 깊게
관여한 야스다 로쿠조安田禄造의 『일본도안의 심용日本図案の応用』(1913), 출

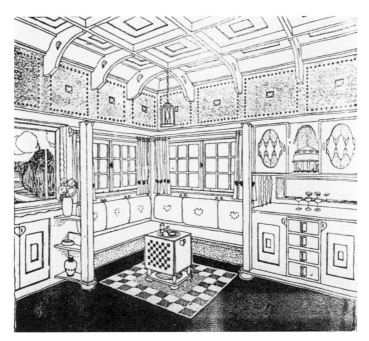

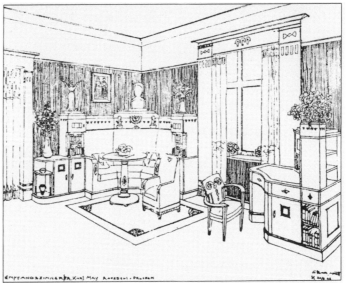

그림15, 그림16 『세세션 도안집』 실내편. 1915년에 수집된 디자인 견본 중. 책 제목에 명시된 것과 같이 분리파 풍의 디자인이 그려져 있다.

판사 고요샤共洋社의『세세션 도안집セセッション図案集』(1915)(〈그림 15〉, 〈그림 16〉) 등, 디자인을 위한 자료집이 많이 간행되었다.

4. 삐라(그림 전단)에서 근대적인 포스터로

일상용품 디자인이 직공의 경험에 의존했던 것처럼 광고 그래픽도 후지시마나 하시구치와 같은 사람들이 출현하기 전에는 근대적 포스터가 아니라 '히키후다引札'나 삽화가 들어간 전단(삐라) '에비라絵びら'와 같은 형식이 일반적이었다.

히키후다는 17세기 말에 에치고야越後屋(미쓰코시 백화점의 전신)에서 생각해낸 상업 안내라고 전해진다. 에치고야가 도입한 '현금 정찰제'라는 판매 방식을 에도 전체에 알리기 위해 인쇄물을 배포한 것에서 시작되었다. 한편 에비라는 포스터처럼 옥외나 사람들이 많이 모이는 시설에 붙여 상업적인 메시지를 전달하는 미디어였다. 1875년에 석판 인쇄술(리소그래프)이 일본에 들어와서 목판보다 쉽게 다색인쇄가 가능해짐에 따라 에비라가 대량으로 만들어지게 되었다.

에비라에는 에비스*나 복주머니 등, 칠복신이나 후쿠스케**와 같은 행운의 상징, 아니면 도시에 새롭게 들어온 기차나 교통수단 등의 모티프가

* 에비스(恵比須) : 일본의 칠복신 중 하나. 상가의 수호신으로, 오른손에 낚싯대, 왼손에 도미를 들고 있다.

** 후쿠스케(福助) : 복을 가져온다는 동자인형.

그림17 작자 미상의 에비라. 1908. 증기선 갑판에 양장의 사람들을 배치하여 '박래'의 이미지를 묘사하고 있다.

그림18 작자 미상의 에비라. 메이지기. 해초를 베는 기모노 차림의 여성이 묘사되어 있다. 일본어로 '해초를 베다'(모오카루)와 '돈을 벌다, 이득을 보다'(모우카루)의 발음이 같은 것을 이용한 언어유희.

니시키에* 스타일로 디자인되었다. 이러한 에비라(〈그림 17〉, 〈그림 18〉)도 사람의 눈을 끄는 점에서는 확실히 새로운 미디어였지만, 하시구치 등이 제작했던 아르누보 양식 포스터와는 다르다.

근대적인 포스터는 그 이전까지의 상업 목적으로 제작됐던 시각적 메시지와는 달리, 모든 요소를 균등하게 시각적인 요소로 삼아 구성한다는 점에 특징이 있다. 일본보다 일찍 대형광고 포스터라는 형식이 보급된 프랑스에서는 19세기 말에 쥘 쉐레Jules Chéret나 외젠 그라세Eugene Grasset 그리고 툴루즈 로트렉Toulouse Lautrec이나 알폰스 무하Alphonse Mucha 등 많은 포스터 작가가 등장했다. 그들이 만든 포스터는 문자를 포함해서 시각적인 메시지로서 구성되었다는 점에서 근대적인 것이라 할 수 있다. 즉, 문자가 지닌 뜻 그대로의 의미를 우리에게 전달하는 차원을 넘어, 문자가 가지는 시각적 효과도 마찬가지로 메시지가 될 수 있다는 말이다. 그리고 그들은 그것을 의식적으로 디자인한 것이다.

19세기에 만들어진 쉐레나 로트렉의 포스터를 보고 바로 알아볼 수 있는 것은, 아주 간략하고 평면적인, 말하자면 도안화된 여성의 모습을 그린 일러스트를 사용하고 있다는 점이다. 이렇게 간략하고 평면적인 표현은 이미 잘 알려진 것처럼 일본의 우키요에에서 볼 수 있는 평면적인 표현에서 영향을 받은 것이었다. 간략화와 평면화라는 표현상의 문제는 그 후 20세기 포스터에서 시각적 표현형식과 메시지의 의미라는 두 가지 측면

* 니시키에(錦絵) : 풍속화를 다색 인쇄한 목판화.

에서 계속 중요한 테마였다. 그것은 바로 어떻게 사람들의 시선을 흩트리지 않고 집중시킬 것인가 하는 문제와 관련이 있기 때문이다.

도상을 평면적으로 표현하는 과정을 통해 도안의 추상화가 행해진다. 즉 '도안화'가 행해지는 것이다. 19세기 말부터 20세기 초에 걸쳐 유럽에서 빠른 속도로 퍼진 아르누보 스타일은 당연히 포스터에도 반영되었다. 아르누보는 포스터의 표현 방법으로 당시 매우 효과적인 스타일이었다. 장식적인 동시에 평면적이고 명료한 표현으로 사람들의 눈을 붙잡았기 때문이다.

19세기 이후 20세기에 들어서면서 사진이 사용되거나 오프셋 인쇄 등에 의해 포스터 표현 가능성이 훨씬 넓어졌다. 그러나 시각적인 효과를 고려하면서 문자나 이미지를 구성하여 사람들의 시선을 끌려고 하는 점에서는, 현대의 포스터도 결국은 19세기에 출현한 포스터와 그 의도를 공유하고 있다.

에비라와는 다른 스타일의 포스터가 일본에서도 1910년 경부터 출현했다. 메이지 말기에서 다이쇼기에 걸쳐 아르누보 스타일을 인용한 디자인이 등장했다는 것은, 동시대 서구의 정보를 직접 얻는 것이 가능한 전문적인 사람들이 출현했다는 점을 반영한다.

아르누보라고 하는 장식 양식 그 자체가, 유례가 없었던 국제적인 보급력을 가진 장식 양식이었다. 아마도 박람회나 사진, 포스터 등의 새로운 미디어의 등장에 힘입은 부분이 적지 않을 것이다.

그러나 일본에서 전개된 아르누보는 유럽과는 정신적인 면이 다르다

고 볼 수 있을 것이다. 유럽에서 아르누보는 한마디로 말하면 낡은 장식 양식에 대항하는 새로운 양식, 새로운 디자인의 제안이었다. 이미 언급한 것처럼 19세기 이후, 유럽의 회사는 산업, 과학기술, 경제 시스템의 변화에 의해 오랜 공동체, 생활양식 등, 그전까지의 사회환경이 변화를 겪고 있었다. 적어도 18세기경까지의 유럽에서는 장식 양식이 계급이나 직업과 관련되어 있었다. 그것은 암묵적으로 사회적 제도로 존재했다. 그런데 19세기 산업사회가 성립되면서 그러한 장식 양식에 관한 제도도 함께 붕괴했다. 새로운 장식양식, 새로운 디자인이 갖춰지지 못한 채 낡은 양식을 인용하는 역사주의라고 불리는 디자인이 19세기 후반에 퍼졌다. 양식적으로 혼란스럽고 종합성을 결여한 디자인이었다. 아르누보는 혼란을 일으킨 역사주의 장식에 대항하여 다시 한번 종합적인 디자인을 목표했던 하나의 시도였다. 다시 말해서 그것은 여명기의 디자인 프로젝트 중 하나였다고 할 수 있다.

따라서 아르누보는 낡은 질서에 대해 산업사회의 중심에 위치한 산업 부르주아지의 정신 공간을 반영한 것이기도 했다. 산업 부르주아지는 그전까지의 지배계급 질서와는 다른 별도의 질서(디자인)를 손에 넣기를 원하고 있었다.

그리고 아르누보는 한 나라에 국한된 장식적 경향이 아니라 산업사회화가 진행되는 과정에서 국제적으로 퍼져나간 흐름이었다. 게다가 그것은 가구나 식기 등 개별의 물건에서만 볼 수 있는 것이 아니라, 생활공간 전체를 지배하는 장식으로 퍼져나갔다.

유럽에서처럼 장식 양식의 붕괴(사회적 제도의 붕괴)로 인한 새로운 질서의 구상이라는 배경을 가지지 않은 채, 일본에서는 아르누보를 단지 스타일로 이해하고 인용했다. 그러나 그러한 인용을 통해 일본의 디자인도 동시대 국제적인 디자인의 흐름과 동행했다고 말할 수 있을 것이다.

생활 개선·개량

1920년대 모더니즘

1910년대부터 1920년대까지는 기계 테크놀로지와 새로운 미디어가 생활 속으로 침투된 시대이다. 내연기관(자동차), 사진, 사진을 사용한 오프셋 인쇄, 무선 통신, 가전제품 등은 사실 대부분 19세기에 출현한 테크놀로지나 미디어를 원형으로 한 것이지만, 20세기에는 더욱 발전하여 사용하기 쉽게 개량되고 일상 생활 속에서 익숙한 존재가 되어 갔다.

이 시대에는 기계 기술이 새로운 테크놀로지로서 생활에 침투하는 것을 배경으로, 이전까지의 환경을 변혁시켜 새로운 사회환경과 생활환경을 구상하고자 하는 분위기가 확산되었다. 그것이 다양한 형태로 실천된 시대였으며 그것은 세계적인 현상이었다. 그 실천방식은 고정적인 형태를 갖지 않았기 때문에 많은 가능성을 지녔다.

이러한 실천이 가장 크게 일어났던 것이 러시아혁명이었다. 러시아혁명은 단순히 정치적 혁명이 아니었다. 그것은 새로운 사회와 함께 새로운 생활양식을 향한 자유로운 구상을 일으켰다. 또한 근대 유럽의 전위예술으로부터 영향을 받으면서도 독자적인 운동으로서의 러시아 아방가르드를 탄생시켰다. 러시아 아방가르드는 새로운 생활양식을 구상하여, 생활과 예술의 융합을 자유분방하게 그려냈다.

한편, 프레드릭 테일러나 헨리 포드가 인간의 노동을 기계적으로 취급하여 공장 내 생산과 노동의 새로운 관리시스템을 고안한 것도 이 시대였다. 포드의 컨베이어 방식에 의한 T형 모델의 라인 생산이 1914년에 시작되어, 생산의 합리화와 시스템 개조가 산업사회에서 화두로 대두되었고 생산과 생활(소비)의 변혁에 대한 의식을 촉진시켰다. 포드의 대량생산 시스템, 즉 포디즘도 마찬가지로 단순한 생산의 시스템에 국한되지 않고 가정을 포함한 사회 전체를 지배하는 사회적인 시간의 규범이 되었다. 따라서 그것은 새로운 생활양식을 필연적으로 요구하는 것과 동시에 생활문화의 구석구석까지 침투하였다.

더욱이 대량생산으로 인해 대중적인 소비사회가 퍼져나간 것도 이 시대였다. 대중소비사회는 물건에 대한 그전까지의 암묵적인 사회 제도(예를 들어 계급이나 직업 등에 연결된 사회적 제도)의 잔재를 점점 더 빠르게 붕괴시켰고, 모든 것을 시장의 논리로 재편했다.

1910년대부터 1920년대에 퍼진 사회나 생활의 변혁을 구상하는 의식은 예술을 변화시키자는 의식과도 불가분의 관계였다. 실제로 러시아 아방가르드의 구성원들은 러시아 정치 혁명과 새로운 생활 환경의 구상, 그리고 예술 혁명을 구분 짓지 않았다. 그러나 스탈린주의의 대두와 함께 생활 혁명과 예술 혁명이 서로 분리된 1930년대에는 확실히 러시아 아방가르드의 자유분방한 운동이 그 힘을 잃게 된다.

1910년대부터 1920년대, 그리고 1930년대까지 시대의 범위를 넓혀 예술운동을 살펴보면, 이미 20세기의 예술의 주요한 운동의 대부분이 출

현한 상태였다. 이탈리아 미래파, 러시아 아방가르드, 다다, 초현실주의 등이 만들어낸 표현상의 언어는 20세기 후반이 되면 다양한 표현 언어의 기초가 된다.

이러한 예술운동은 기계 테크놀로지의 문제와도 깊게 관련되어 있다. 미래파는 기계의 스피드에 매료되었다. 러시아 아방가르드도 기계의 생산력과 과대망상적인 이미지에 눈을 돌렸다. 또 다다나 초현실주의도 기계의 눈이나 오토마티즘을 의식했다. 즉, 기계 테크놀로지에 의한 의식이나 감각의 변용이 이러한 예술의 표현에 은유적으로 나타나고 있었던 것이다. 물론, 테크놀로지가 일방적으로 사람들의 감각이나 사고를 변용시킨 것이 아니다. 그것들은 상호 변증법적인 관계에 있다. 즉 사람들의 감각이나 사고의 변용도 다시 테크놀로지의 변화를 일으키는 힘이 되었던 것이다.

1910년대부터 1920년대에 일어난 사회, 생활환경, 나아가 세계를 변혁하고자 하는 구상은 이데올로기적 대립을 낳고 있었다. 이미 1930년대에는 이데올로기 대립이 형해화하여, 사회주의도 자본주의도 파시즘도, 새로운 사회환경의 구상을 프로파간다로 소비하였고, 그것을 어떻게 실현할지 방법론적으로 보여주는 것에서 그치고 말았다. 1920년대에 가지고 있던 가능성이 급속히 수축되어버린 것이다.

이와 같이, 1910년대부터 1920년대에는 테크놀로지, 미디어, 정치, 예술, 생활환경이 사회문화적으로 급격히 변화했던 시대였음을 알 수 있다.

1. 생활변혁의 의식

일본의 1910~1920년대는 스케일의 차이는 있지만 구미의 상황과 나란히 진행되었다. 오늘날의 스피드는 아니라고 하더라도, 정보의 동시성이 실현되기 시작했다고 볼 수도 있다. 표층적으로는, 서양에서 출현한 것이 일본에서도 동시에 등장했던 것이다.

일본에서도 1910~1920년대에는 생활환경을 개혁하고자 하는 의식이 퍼져있었다. 그러한 의식이 반영되어 1910년대 말부터 1920년대의 일본에서는 '개선', '개량', '개조'라는 단어가 마치 그 시대를 대표하는 단어인 것처럼 빈번하게 사용되었다. 이 당시 일본의 사회와 생활을 개혁하고자 하는 방향성은 다양하면서도 크게 세 가지 정도의 중요한 특징을 가지고 있다.

첫 번째는, 러시아혁명이 성공하면서 낡은 시스템이 붕괴하고 새로운 생활환경을 꿈꾸던 여러 아방가르드적 시도가 분출되었는데, 그것이 서구의 다른 나라에서와 마찬가지로 일본 사회에도 큰 영향을 미친 것이다. 즉, 러시아혁명으로 인해 자극을 받았거나, 혹은 마르크스주의의 영향을 바탕으로 사회환경을 개혁하고자 하는 움직임이 일었다. 당초 러시아 아방가르드의 예술적인 움직임은 마르크스주의와 관련된 문헌을 통해 소개되었다.

두 번째는 미국식 생산 시스템(포드주의)이 산업에 큰 영향을 미쳐, 개선, 개조, 개량에 대한 의식을 촉진시켰다.

세 번째는 메이지 유신 이후, 일본 사회가 잠재적으로 품고 있던 서구

화를 향한 개혁이다. 서구적으로 개혁하려는 의식은 마르크스주의의 영향으로 생겨난 사회개혁에 대한 의식과도, 포드주의적인 합리주의에 의한 개혁과도, 긍정적으로든 부정적으로든 미묘하게 겹쳐있다. 이와 같이 1910~1920년대 일본의 변혁을 특징지을 수 있다.

이 당시 활발하게 사용된 개조, 개량, 개선이라는 단어의 의미가 일본에서는 러시아혁명, 포드주의, 서구화와 맞물려, 무언가 '새로운' 것이라는 총체적인 이미지가 되었다. 그것은 유행으로서 '모던'한 것과도 이미지가 겹쳐 있다. 이렇듯 대중문화의 분위기까지도, 사회 전체의 움직임과 관련되어 있었다.

이 무렵부터 문화가 크게 변용되어 가면서 일본 디자인은 그전까지의 장식도안을 벗어나 복제기술, 디자인의 사회성, 새로운 생활환경, 사회환경으로 눈을 돌리기 시작하였고, 근대 디자인으로서 분명해진 형태를 갖고 움직이기 시작했다.

2. 민주주의에 의한 생활 개선 제안

이 시기에 출현한 생활양식 개혁 중 가장 큰 테마는 거주공간의 표준화이다. 메이지 유신 이후 서양식의 실내 설비가 도입되었음에도 불구하고, 일본의 그전까지의 생활관습에서 벗어나는 거주공간의 도입은 미루고 있었다. 따라서 생활양식은 일본식 규범이 없는 채로 변화하였고, 새로운 생활양식을 제안하지 못하고 있었다.

유럽에서는 프랑스혁명을 계기로, 과거의 생활양식에 대한 비판이 의식적으로 행해졌다. 혁명에 의해서 과거의 사회 제도에 묶여 있던 일상생활과 관련된 디자인이 해방되었다. 그렇다고 해서 새로운 디자인을 곧바로 제안할 수는 없었을 것이다. 그 결과 디자인은 혼란을 겪었고, 실증주의적인 정신과 연결된 역사주의에 의지하게 되었다.

일본의 경우, 과거의 생활양식과 사회적 제도에 대한 비판이 주체적으로 행해지지 않았고, 과거를 부정하거나 변화시키는 요인이 외부에서 들어왔다. 그러한 의미에서 보면 무無매개적으로 변화한 것이라고 말할 수도 있을 것이다. 이미 언급한 것처럼 메이지의 새로운 권력은 새로운 생활양식(예의범절이라는 형식에 의한 생활양식)을 표준화하는 과정을 통해 스스로의 정통성을 인공적으로 만들어냈고, 그것을 사회적으로 인정받았다.

이 시기에 보급된 거주공간(주택)의 표준화에 대한 움직임을 살펴보면, 지배적인 시스템에서 벗어나 자주적으로 행해졌으면서도, 동시에 그 움직임이 지배적인 시스템에서도 같은 형태로 나타난다는 점이 흥미롭다. 즉, 한 시대에서 디자인과 관련된 사람들이 제안한 것과, 국가가 요청한 것이 상당히 겹쳐있다는 것이다.

우선 국가적인 움직임과는 별개로 독자적으로 거주의 표준화를 제안한 사례부터 살펴보자. 1909년 하시구치 신스케橋口信助는 시바, 도라노몬에 아메리카야あめりか屋라는 일본 최초의 주택전문 설계시공회사를 설립했다. 하시구치는 미국 주택을 모델로 표준주택을 제안했다. 그리고 1916년 주택개량회를 설립했다. 하시구치가 미국주택을 모델로 한 것은 일본

의 거주공간을 입식으로 만들려는 생각 때문이었다. 하시구치는 입식 생활을 통해 합리적인 가사가 가능해질 것이라고 생각했다. 한편, 테일러 시스템을 가사노동에 도입하려고 한 미스미 스즈코三角錫子가 주택개량회를 통해 하시구치와 협력했다.

미국에서는 프레데릭 테일러Frederick Taylor의 시스템을 통해 산업의 합리화가 진행되었고, 일찍부터 가사노동에도 테일러 시스템을 도입했다. 예를 들어 1906년 노스웨스턴 대학에서 공학을 전공한 크리스틴 프레데릭Christine Frederick은 1912년 『레이디스 홈 저널』의 편집자가 되어 「새로운 가사 관리」라는 기사를 연재하기 시작한다. 프레데릭은 이 글에서 가사 관리에 테일러식의 노동 관리 방법을 도입할 것을 제안했다. 그리고 가사의 테일러식 합리화를 '애플 크래프트 키친'이라고 하는 부엌을 만들어 시연해냈다. 1914년에는 『레이디스 홈 저널』의 연재기사를 한 권으로 묶어서 『새로운 가사관리』로 출판했다. 프레데릭의 생각은 미국 국내뿐만 아니라 국외에도 영향을 미쳤다. 독일 바우하우스에 참여한 디자이너들에게서도 적지 않은 영향이 보인다.

하시구치의 아메리카야가 만든 주택이 프레데릭이 제안한 테일러식의 합리주의를 그대로 도입한 것이라고 생각되지 않지만, 새로운 표준적인 생활양식(주공간)을 구상할 때, 그 기본원리를 정치적인 시스템 구축에 둔 것이 아니라 가정생활의 합리화에 두었다는 점에서 이 당시 생활 개량의 특징이 잘 드러나고 있다.

또한 동시에 생활양식(주공간)을 입식(서구식)으로 한 것도 이 시대에 일

어나고 있었던 생활 개량의 방향성을 나타낸다. 거기에는 '서구화＝개량'이라는 사고방식이 잠재적으로 존재하고 있었다.

하시구치보다도 더욱 광고생활의 방식에 눈을 돌린 것은 모리모토 고키치森本厚吉였다. 존스홉킨스 대학에서 공부한 모리모토는 1918년 귀국하여 1920년 문화생활연구회를 조직했다. 문화생활연구회는 '대학 교육 보급사업'으로 1권당 300페이지의 월간 인쇄물을 통한 통신 교육을 시작했다. 이 사업에는 요시노 사쿠조吉野作造와 아리시마 다케오有島武郎가 고문으로 참가했다. 문화생활연구회는 "생활을 개선하기 위해 신시대에 적응한 문화생활을 영위해 나가야 한다", "생활의 개선은 과학적 방법으로 행해야 한다", "여자의 가정 경제를 전문으로 하는 고등교육을 보급해야 한다"와 같은 주장을 펼쳤다. 또한 모리모토는 같은 목표를 가지고 1922년에 문화보급회를 설립했다. 그는 구식 생활을 개조하고 새로운 생활환경을 실현하고자 했다.

평전『모리모토 고키치森本厚吉』에 의하면, 모리모토는 미국에서 돌아올 때 여러 가지 능률적인 가정용 기계를 가지고 왔다. 전기 청소기, 불을 직접 사용하지 않는 난로, 전기 세탁기, 전기 토스터, 냉장고 등이었다. 그는 32평의 집을 샀는데, 다다미가 낡자 마루 바닥을 깔고 서양식 집을 모방했다. 그리고 지식계급의 부인들에게 그것을 소개했다. 이 생활에 관한 연구결과는 당시 출판한 잡지『문화생활』에 매월 발표했다. 이것은 일본에서 최초로 일어난 가정생활 개량운동으로, 당시의 논의기관이나 지식층에서 경이로운 눈으로 바라보았고, 세간의 주목을 받아 문화운동의 첫걸

음이 되었다.(모리모토 고키치 전기 간행회, 1956)

　모리모토는 존스홉킨스 대학을 다니던 1913년부터 1915년에 걸쳐 '일본의 생활표준'에 관한 연구를 했다. 모리모토는 생존을 위해 필요한 것을 '절대적 생활표준'이라고 하고, 그 이상의 것을 충족시키는 것을 '상대적 표준'이라고 이름 붙였다. 그리고 상대적 표준에서 사치를 제외한 것을 '능률적 표준'이라고 했다. 이 능률적 표준을 신생활의 표준이라고 생각했다. 그리고 모리모토는 이러한 생활표준의 연구를 통해 결국 일본의 생활 전체를 상류층부터 하류층까지 평균화하여 모든 사람의 생활수준을 중간계층화해야 한다고 제안했다.

　주택의 개선에 대해 모리모토는 당시 주택은 '일본식', '서양식', '화양병행식', '화양절충식'의 네 가지가 공존하고 있는데, '이상의 장점을 잘 궁리하여 채택해 현대생활에 적합한 주택을 보급해야만 한다'고 했다. 그리고, '일본인 가옥의 일반적 개선은 다음과 같다. ①생활공동방법의 장려, ②천정과 지붕, 지층과 1층 사이의 스페이스의 이용, ③건축법의 개선, ④다다미 배제, ⑤건축계획의 개선'이라고 서술하고 있다. ④번 항목에서도 말하고 있는 것처럼, 모리모토는 일본식주택을 양식화할 것을 제안했다. 또한 최초의 항목에서도 나타나고 있지만, '합동소비는 단독소비와 비교해서 여러 가지 장점이 있다. 주거에서도 일본식 단독주거를 아파트식 합동주택과 비교하면 후자 쪽이 뛰어난 점이 많기 때문에, 현대 일본에서도 진보한 아파트 생활을 장려하는 것이 개인적 이익뿐만 아니라, 주택의 사회정책상 필요하다'라며, 단독주택이 아니라 공동주택을 제안했다. 그리

그림19 모리모토 고키치가 도쿄 오차노미즈에 만든 일본 최초의 아파트. 이 건물은 1980년대에 철거되었다.

고 실제로 1926년에 일본 최초의 아파트를 만들었다.(〈그림 19〉)

모리모토는 '화양절충'과 함께 '화양병행'이라는 형식을 거론한다. 화양병행식은 절충과는 달리 아마도 화양 양쪽의 형식을 모두 다 갖춘 주택임을 의미할 것이다. 당시 일본에서는 이렇게 화양의 두 가지 스타일로 사는 방식이 사회적으로 논의되기 시작했다.(〈그림 20〉, 〈그림 21〉, 〈그림 22〉)

일찍이 메이지기의 지배계급은 같은 집터 안에 광대한 일본식 주택과 큰 서양식 주택을 함께 갖고 있는 것이 일반적이었다. 화양 양쪽 스타일의 생활을 병행하고 있던 것이다. '일상생활'은 '일본식 주택'에서 하고, '접객'과 공적인 업무는 '양관'에서 했다. 즉 공과 사의 구분을 스타일의 동서양 구분으로 나누고 있던 것이다. 이러한 습관은 주거 공간뿐만 아니

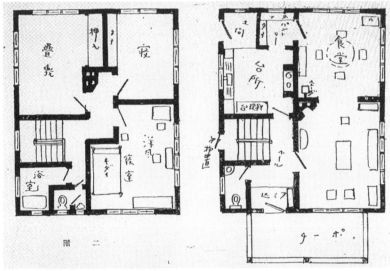

그림20, 그림21

1920년대부터 30년대에 걸쳐 양풍주택에 관한 서적이 많이 발간되었다. 이 그림의 출처는 니시무라 이사쿠
(西村伊作)의 『전원소주택』(1921). 니시무라는 이 책을 간행한 해, 사재를 털어 분카가쿠인(文化学院)을 설립했
다. 당시 분카가쿠인에는 요사노 아키코(与謝野晶子), 요사노 뎃칸(与謝野鉄幹), 이시이 하쿠테이(石井柏亭), 기
타하라 하쿠슈(北原白秋), 아리시마 이쿠마(有島生馬) 등이 강단에 섰다.

가토 유리의 『다이쇼 꿈의 설계가』에 의하면 니시무라는 당시 이러한 책의 간행을 통해 주택설계가의 일인자
가 될 수 있었다고 한다.

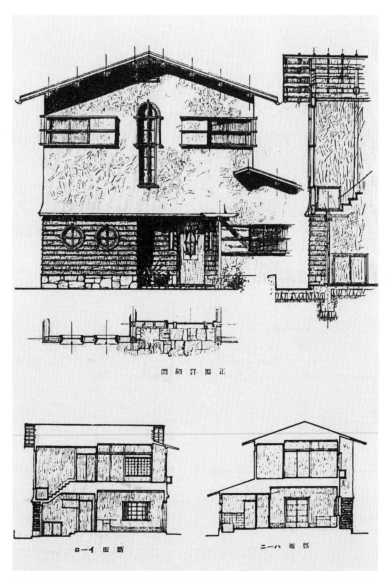

그림22 『아사히주택도안집』(아사히신문사, 1929) 중에서. 이 당시 신문에는 주택 설계 공모가 활발했고, 양식 주택의 아이디어가 신문에 소개되었다. 이 도안집은 아사히신문이 개최한 설계 공모에 지원한 아이디어를 모은 것으로, 당시 화양절충주택에 대한 사고방식이 잘 드러나있다.

라 의복에까지 미쳤다. 예를 들어 공적인 장소에서는 수트, 집에 돌아오면 기모노를 입던 습관도 이러한 것을 나타낸다. 이러한 생활을 '이중 생활'이라고 불렀다. 근대 사회는 곳곳에서 퍼블릭한 것과 프라이빗한 것을 분리시켰지만, 일본의 경우에는 그 분리를 스타일의 동서양 구분과 중첩시키고 있었던 것이다.

이러한 이중생활은 이윽고 중산계급에까지 확산됐다. 이러한 이중의 생활이야말로 그들이 목표로 삼는 상류층의 특징이었기 때문이다. 그러나 두 채의 주택을 갖는 것은 불가능했기에, 한 채의 주택 안에 화양을 접합하여 '화양절충' 주택이 된다. 그래서 서양식 방이 접객 공간이 되고, 일본식의 공간이 가족 생활을 위한 공간이 된다.

모리모토는 '오늘날의 경제사회가 국민에게 이중생활을 허락할 여유가 없다는 것은 분명하다. 능률적인 생활을 영위하여 경제계의 부활을 도모하기 위해서 지금 이대로의 생활은 너무나도 저급하고 불합리하다. 이런 때에 정말로 나라를 사랑하는 충실한 국민이라면, 스스로 절충생활에서 세계생활로 나아갈 용기를 갖고 있어야 한다"고 말했다. 여기서 모리모토는 '세계생활'이라는 단어를 사용했는데, 이것은 인터내셔널한 생활을 의미하는 것이다. 그것을 모리모토는 표준적인 생활양식이라고 생각했다. 모리모토는 이중생활을 부정하고 적어도 가정생활에 대해서는 이것을 일원화하려고 했다. 그 일원화는 일본적인 주거 공간을 버리고, 서양식의 주거 공간으로 일원화하자는 것이었다. 당시로서는 조금 성급하면서도 강한 제안이었다고 볼 수 있다.

이것에 관해 가미시마 지로神島二郎는『근대 일본의 정신구조近代日本の精神構造』에서 다음과 같이 말했다.

안과 밖, 공식과 비공식으로 확실히 나눠서 적합을 취하는 생활양식은 현실의 성립 여부와 별도로 중산층이 가진 이상(理想)이었다. 원래부터 이러한『이중생활』의 문제점은 일찍이 이시카와 다쿠보쿠(石川啄木)가 다룬 바 있으며, 그 외에도 모토다 사쿠노신(元田作之進), 가야하라 가잔(茅原華山), 가와히가시 헤키고토(河東碧梧桐), 다나카 오도(田中王堂), 요시노 사쿠조, 요코타 센노스케(橫田千之助) 등도 이 문제를 다뤘고 해결을 촉구했다. 여기에서 주의해야 할 것은 외적인 생활양식과 함께 내적인 생활의 이중성까지 문제시되었다는 점인데, 동시에 동서문명의 이질성과 모순이 생활 차원에서 다뤄졌다는 점이다. 그러나 실제로 이것이 사회 문제화된 것은, 중산층의 사회적 지위가 안정되고 상승될 가능성이 무너지고, 나아가 그 생활 이상마저 위태로워지고 나서부터였다. 나는 제1차 세계대전 후 그러한 사태에 대응하기 위해 일어난 것이 모리모토 아쓰키치의 생활개조였다고 생각한다. 그리고 이 운동이 요시노 사쿠조나 아리시마 다케오와 연계해서 진행된 것을 보면, 그것이 다이쇼 민주주의나 시라카바파의 운동과 내면적으로 연관된 것을 상상하기는 어렵지 않다.(가미시마, 1974)

이중생활의 부정은 분명 다이쇼 민주주의 운동과 관련되어 있다고 할 수 있다. '일본풍의 생활공간'을 버리고 일원화하자는 점에서 다이쇼 민주

주의와 관련된 생활 개량 사상의 특징이 반영되어 있다. 가미시마가 언급한 것처럼, 만약 모리모토 일행이 완전히 다른 형태로 새로운 생활양식의 표준화를 제안했다면, 다이쇼 민주주의 운동 역시 다른 형태로 전개됐을지 모른다.

3. 디자이너에 의한 생활 개선 제안

하시구치의 아메리카야와 모리모토의 문화생활연구회뿐만 아니라, 이 시대에 활동한 가구(＝인테리어) 디자이너들의 대부분은 생활의 서구화를 제안했다. 이 시대에 활동을 시작한 디자이너들을 일본 근대 디자인의 제1세대 디자이너라고 부를 수 있다. 그들은 그 전까지의 장인적인 공예가들과 달리, 동시대 해외 근대 디자인의 움직임을 전제로 한 교육을 받았거나 그러한 교육을 행했던 사람들이었다. 예를 들면 제1세대 디자이너를 기른 고구레 조이치木檜恕一, 구라타 지카타다蔵田周忠 등을 포함하여 가지타 메구무梶田恵, 모리야 노부오森谷延雄, 겐모치 이사무剣持勇, 고바야시 노보루小林登, 마쓰모토 마사오松本政雄, 도요구치 갓페이豊口克平와 같은 디자이너가 있다.

하시구치나 모리모토의 경우도 그렇지만 같은 시대의 디자이너에게 있어서 생활의 서구화는 생활의 합리화를 의미했다. 그것은 새로운 문화생활을 의미한 것이다. 그러므로 입식 생활을 주거 공간의 새로운 표준으로 삼으려 했다.

1928년 도쿄고등공예학교(현 지바대학 공학부)의 교원이었던 건축가 구

그림23 케이지공방에서 디자인한 의자. 의자 다리에 썰매처럼 판을 붙였다. 다타미의 손상을 막기 위한 이 판은 '다타미즈리'라고 부르는데, 다타미 방에서 의자를 사용하는 것을 전제로 이런 디자인이 탄생한 것이다.

라타 지카타다를 중심으로, 고바야시 노보루, 마쓰모토, 도요구치 갓페이 등이 참가하여 결성한 그룹 '케이지공방型而工房'도 서양 가구의 보급을 목적으로 삼았다.(〈그림 23〉)

케이지공방이 1935년에 펴낸 작품집을 보면, 가구를 기본으로 실내공예 전반에 걸친 표준규격을 설정하는 것을 목적으로 삼았다. 구조 및 형태의 간이화, 구조 자재의 규격화와 제작 단위의 통일을 목표로 하여 공예품을 공업적으로 대량생산하고, 레디메이드의 옷을 사는 것 같이 쉽게 대중이 입식 생활을 즐길 수 있게 하고 싶다고 밝히고 있다. 규격화에 의한 생산의 합리화를 목적으로 한 디자인을 '표준' 생활의 모델로 삼자고 주장한 것이다.

그 활동의 중심에는 구라타의 디자인에 대한 관점이 놓여 있었다. 구라타의 생각에서 기계적 시스템에 의해 환경을 종합적으로 구성하고자 했던 바우하우스의 영향을 엿볼 수 있다. 케이지공방은 기계생산을 전제로

그림24 고구레 조이치는 실제로 자신의 집을 서양식으로 만드는 실험을 했다. 그 체험을 바탕으로 1930년 『우리집을 개량하고 나서』를 출간했다. 이 책에는 유닛 가구를 소개하고 있다. 유닛 가구는 조립과 이동이 가능하기 때문에 고정화된 실내공간을 변화시킬 수 있다. 유럽에서는 테이블을 만들 때 가부장을 중심으로 한 서열이 부르주아 문화 속에 고정되어 있었는데, 유닛 가구는 이러한 실내에서의 서열이 붕괴되었음을 의미한다.

그림25 고구레 조이치는 『근대의 사무가구』(하쿠분칸, 1930)에서 겹쳐 쌓을 수 있는 스토킹 체어 디자인을 소개하고 있다.

그림26 『우리집을 개량하고 나서』에서 고구레 조이치는 일본 방에 의자와 테이블을 놓기 위해 카펫을 사용하자고 제안하였다.

한 인더스트리얼 디자인을 실천하고자 한 것이다. 그러나 결과적으로 기계생산의 현장에 그 디자인을 침투시키는 데에는 성공하지 못했다.

고구레 조이치木檜恕一

1922년에 개교한 도쿄고등공예학교에서 개교와 동시에 가구(＝인테리어) 디자인의 교육을 담당한 고구레 조이치는 일본 근대 디자인의 선구자이다. 고구레는 1920년에 문부성의 지도를 바탕으로 생활개선동맹이 발족하면서 그 동맹의 위원이 되었다. 생활개선동맹에 대해서는 나중에 다시 언급하도록 하자. 고구레는 일관적으로 생활공간의 개선(고구레의 경우에도 결국 입식생활＝서구식 생활이라고 인식하고 있었지만) 운동을 전개했다. 고구레는 생활공간의 개선을 자신의 주택에서 실천하였고, 그 체험을 『우리집을 개량하고 나서我が家を改良して』라는 책으로 1930년에 출판했다. 이 책에서 그는 일본식 방을 서양식으로 바꾼 경험이나, 실험적인 유닛 가구의 디자인을 소개한다.(〈그림 24〉, 〈그림 25〉, 〈그림 26〉)

건축가 후지이 고지藤井厚二도 고구레처럼 자택을 실험 장소로 삼은 것으로 알려져 있다. 그러나 후지이의 경우에는 이중생활을 부정하지 않고, 그것을 어떻게 절충할 것인가를 주제로 실험했다. 그렇기 때문에 오히려 그는 일본적인 주거 공간의 특징을 꼼꼼하게 검토했다. 그 결과를 그의 집 '조치쿠쿄聴竹居'(1927)의 인테리어 디자인에서 볼 수 있다.(〈그림 27〉)

1920년대에는 고구레가 지녔던 디자인에 대한 관점과 국가 정치의 직접적인 관련을 볼 수 없지만, 1930년대에 일본이 세계적인 정치 투쟁에

그림27 후지이 고지가 디자인한 자택 조치쿠쿄의 실내와 의자.

돌입하면서부터는 점차 정치적인 흐름에 휩쓸리게 되었다. 그 문제에 대해서는 뒤에서 다시 논하도록 하자.

고구레는 가정과 사회의 합리화, 그리고 근대화를 테마로 삼았다. 물론 디자인에 대한 이러한 사고는 같은 시대에 활동했던 구라타 지카타다나 겐모치 이사무, 혹은 모리타니 노부오와 같은 제1세대 디자이너들과 공통되는 것이다. 그러나 고구레는 기능주의에 의거한 디자인에 누구보다도 철저했다고 할 수 있다. 그러므로 고구레는 가정이나 가족에 대해서도 이전의 사회제도에서 벗어나 기능주의적으로 나아갈 것을 장려했던 것이다.

그러한 생각이 가장 명백히 나타난 것은 고구레의 부엌 디자인이다. 고구레는 가정을 주부 한 명에게 맡겨둘 것이 아니라고 생각했다. 즉, 가족

의 구성원이 합리적으로 임무를 다할 수 있도록 주거 공간을 디자인해야 한다고 주장했다. 인간을 각자 기능의 단위로서 공간의 기능과 대응시키려고 한 것이다. 따라서 고구레는 남성을 가정의 정점에 두지 않고 가족의 한 구성원으로 다뤘다.

그러한 관점에서 부엌에 대해서 다음과 같이 설명한다.

부엌의 설비를 부부와 그 목적에 대응해서 구분하면, 대체적으로 식기와 식품을 씻는 설비, 음식을 요리하는 설비, 음식에 열을 가하는 설비, 식기나 식료품을 저장하는 설비의 네 가지로 나눌 수 있고, 거기에 음식을 식기에 담고, 그것을 배식하는 설비를 더하면 비로소 음식이 식탁으로 나오게 된다. (고구레, 1930)

고구레는 부엌의 작업을 '물을 사용하는 작업', '요리', '가열', '수납'으로 분류하고 있다. 그리고 그 작업들을 공간 안에서 순서대로 배열한다. 즉, 고구레는 가족을 서로 돕는 조직으로서 다룸과 동시에, 인간의 행위를 분절하여 그것을 공간에 나눠서 넣고자 했다. 물론 가족구성원의 프라이버시를 존중해야 한다는 점도 강조했다. 그는 진정 기능주의적인 시선을 가지고 거주공간을 디자인하고자 한 디자이너였다. 그는 가정생활의 근대화를 '가정생활 공간의 개선＝합리화'에 의해 실현하고자 했다.

또한 고구레는 생활의 합리화와 함께 생산의 합리화를 제안했다. 고구레는 물건의 생산은 규격화와 대량생산화를 도모해야 한다고 생각했다. 그는 생산성과 기능주의에 의거한 것으로 '표준'생활을 결정하고자 했다.

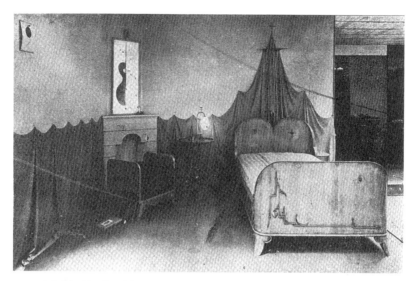

그림28 모리타니 노부오가 국민미술전(1925)에 출품한 인테리어 가구 디자인. '잠자는 공주의 침실'과 같은 동화풍의 제목을 붙였다.

그림29 모리타니 노부오가 실용가구전(1926)에 출품한 책장.

모리야 노부오森谷延雄

모리야 노부오 또한 이 시기에 새로운 생활양식을 만들어내고자 한 디자이너였다. 도쿄고등공예학교의 교원이었던 모리야 노부오는 만년인 1927년, 가토 신지로加藤真次郎, 모리야 이사오森谷猪三男, 스즈키 다로鈴木太郎 등과 '기노메샤木の芽舍'라는 그룹을 결성하여 서양식 가구를 디자인했다. 그들은 서양식 가구(서구식 생활)의 보급을 목표로 했다.(〈그림 28〉, 〈그림 29〉)

모리야는 기노메샤에서 서양식 가구의 보급과 함께 가구 디자인의 미적 효용을 주장했다. "가구는 우리들과 가장 밀접하게 관계를 맺는 훌륭한 응용예술품입니다. 미와 생활을 하나로 묶어주는 것은 물론이고, 실내에 놓여 아름다운 시를 읊을 정도는 되어줘야 하지 않겠습니까"(1927)라고 표명하고 있다. 유감스럽게도 그는 이 전람회가 개최되기 직전에 타계하였고, 그룹의 활동도 끝을 맺고 말았다.

실내를 시적으로 연출하자는 모리야의 디자인에 대한 시점은 동시대의 가구 인테리어 디자이너 가지타 메구무니 사이토 가조斉藤佳三 등과도 공통적이다. 모리야나 사이토는 표현주의적인 디자인을 남겼다. 가지타의 경우에는 유럽의 다양한 양식을 자유롭게 사용하여 실내를 연극공간처럼 연출하고 있다.

모리야도 새로운 주거 공간은 입식이 되어야 한다고 생각했다. 그러나 그의 입장은 입식 생활의 기능성을 강하게 드러내기보다는, 가구의 '시적'인 면에 악센트를 둔 것으로, 예를 들어 케이지공방 등으로 대표되던 입장과는 차이가 있었다. 기능주의적 합리성에 의거해서 새로운 생활양

식의 구성을 행한 것이 디자인의 '정치학'이라고 한다면, 모리야의 방법
은 디자인의 '시학'이라고 할 수 있을 것이다.

홍미로운 것은 디자인의 정치학을 방법론으로 삼은 디자이너 중 다수
가 1930년대의 현실 정치의 큰 파동에 직접 참여했던 것과 대조적으로,
디자인의 시학을 방법론으로 삼은 디자이너들은 정치와 거리를 두게 된
다는 것이다.

4. 위에서부터의 개량 - 거주공간의 표준화

문인이나 디자이너들을 필두로 새로운 생활의 표준을 정하고, 생활을
개량 개선하자는 제안이 확산되자, 문부성*은 1919년 '생활개선전'을 개
최하고, 1920년에는 외곽단체**로 생활개선동맹을 출범시켰다. 생활개선
동맹은 의식주에서 사교에 이르기까지 일상생활 전반의 '표준화'를 목표
로 삼고, 생활 개선을 위해 활동하는 소위원회를 조직했다. 말하자면 정부
측에서 생활의 표준화를 목표로 삼고 생활 개선을 추진한 것이다.

그 활동은 1920년대부터 1930년대, 더 나아가 제2차 세계대전에 이르
기까지 일본의 생활공간을 변혁하기 위한 프로젝트가 전개되고 변화해
간 방식을 명확하게 보여주고 있다. 생활개선동맹의 활동의 흐름을 살펴

* 우리나라의 문화관광체육부와 교육부에 해당하는 일본의 행정조직.

** 관공서나 단체 등의 조직과는 형식상 별개이나 그것의 보조를 받아 외부에서 운영되며 사업
 활동을 돕는 단체.

보면, 1920년대에는 문화생활의 개선, 1930년대부터 1940년대에는 국가 생산력을 향상시키기 위한 합리적인 생활에서 점차 국민 총동원체제로 생활 변혁의 표어가 변해간다.

생활개선동맹 내에는 의식주를 구분하여 각각 소위원회가 만들어졌다. 주택에 관한 소위원회인 주택개선조사위원회는 도쿄제국대학의 건축 교수였던 사노 도시카타佐野利器를 회장으로, 부회장에는 건설회사 시미즈구미清水組의 고문 다나베 준키치田辺淳吉, 위원에는 도쿄고등공예학교 교수(가구, 목공) 고구레 조이치, 와세다대학 교수이자 나중에 고현학*으로 이름을 떨치는 곤 와지로今和次郎 등이 참가했다.

주택개선조사위원회는 1924년에 조사 보고서로 『주택가구의 개선住宅家具の改善』을 간행했다. 이 보고서에서는 '주택개선 방침'을 다음과 같이 제안하고 있다.

① 주택은 점차 입식으로 개선할 것
② 주택의 배치설비는 재래의 접객 중심에서 가족 중심으로 바꿀 것
③ 주택의 구조설비는 허례허식을 피하고 위생 및 방재 등 실용에 중심을 둘 것
④ 정원은 재래의 감상 중심에 치우치지 말고, 보험 방재 등의 실용에 중점을 둘 것

* 　고현학(考現学) : 현대의 사회현상을 장소, 시간을 정해 조직적으로 조사, 연구하고 유행과 풍속 등을 분석하는 학문. 곤 와지로가 1927년 고고학에 대응하여 고현학이라는 이름을 붙였다.

⑤ 가구는 간편하고 견고하게 하여 주택 개선에 준할 것

⑥ 대도시에서는 지역의 상황에 맞게 공동주택(아파트) 및 전원도시의 시설을 장려할 것

이러한 항목 중에 특히 재미있는 것은 ①과 ②로, 생활을 입식으로 하는 것과 가족 중심의 생활을 제안하고 있다.

앞서 언급했던 것처럼 메이지 이후 일본에서는 이중 생활의 공간을 가지는 것이 계급적 상징이었고, 그 결과 중산계급도 그러한 이중 공간에 동경을 가지고 있었다. 그러나 경제적 부담이 컸기 때문에 접객 중심이 아니라 가족 중심으로 생활공간을 일체화할 것을 제안하고 있는 것이다. 이 점에 대해서는 새로운 생활양식을 구상했던 모리모토나 동시대 다른 사람들의 제안 역시 마찬가지다. 그러나 생활개선동맹은 국가적인 표준을 목표로 한다는 점에서 보면, 모리모토 고키치나 요시노 사쿠조의 운동과는 그 성격을 달리하고 있었다.(〈그림 30〉, 〈그림 31〉, 〈그림 32〉)

생활개선동맹이 제안한 '가족 중심의 배치'라는 것은, 손님용 방을 없애고 모든 곳을 가족이 사용하는 공간으로 만들어야 한다는 의미였다. 손님용 방은 주택 중에서도 공적 공간이므로 서양식 방이었다. 그러면 서양식 방을 없애라는 뜻이라고 생각하기 쉽지만 그들 역시 '주택은 점차적으로 입식으로 개선하여야 한다'고 제안했다. 그들도 일원화되어야 할 주택 공간은 서양식, 즉 입식이어야 한다고 제안한 것이다. 서양식으로 일원화하는 것을 새로운 생활의 중심에 둔 것이 여기에서도 단적으로 드러난다.

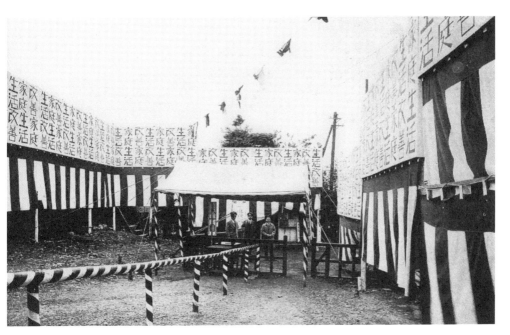

그림30 생활개선동맹이 대일본부인연합회와 공동주최한 생활용품개선전(1931)의 입구 풍경.

물론 일본 근대 디자인이 생각했던 모든 것이 다 여기에 해당되는 것은 아니다. 그러나 일본의 경우에는 생활의 변혁을 주장했던 근대 디자인의 제안이 러시아혁명 후의 러시아 아방가르드나 바우하우스, 혹은 미국 제1세대 디자이너들과 같이 다이내믹한 전개를 거치지 않은 원인 중 하나로, 생활의 변혁이 '화和'와 '양洋'이라는 이중 도식 안에서 행해졌다는 것을 들 수 있다. 그것은 근대 일본에 있어서 정신공간의 문제였다.

그런데 이미 설명한 것처럼, 고구레 조이치는 가정이나 가족을 그전까지의 사회적 제도에서 분리하여 기능주의적으로 다룬 데다가, 그것을 가

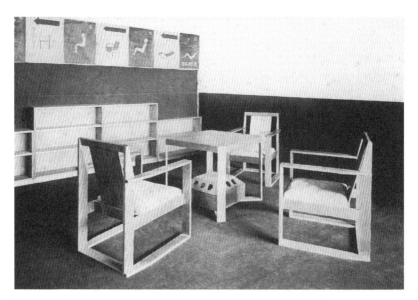

그림31 생활용품개선전에서 가구 표준화를 제안한 전시. 가구 디자이너는 나카무라 진(中村鎭).

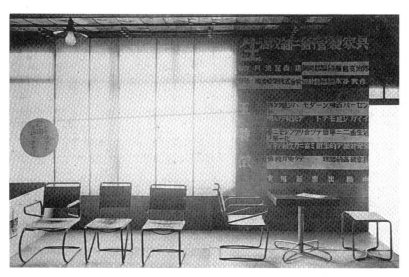

그림32 생활용품개선전에서 입식생활을 제안한 전시. 금속 파이프를 사용한 의자의 디자이너는 바우하우스에서 공부하고 돌아온 미즈타니 다케히코(水谷武彦).

정 공간과 설비의 디자인을 통해 제안하고자 했다. 그러나 얼마 가지 않아 그 입장은 국가적 생산성이라고 하는 한계 안에 갇혀버린다. 생활개선 동맹의 활동이 그러한 방향에 적합한 것과도 관련이 있을 것이다. 국방을 중요시하던 국가가 가족이나 생활의 합리화를 통해 생산성을 재고할 것을 요구하였기 때문이다.

예를 들어 보자. 고구레는 제2차 세계대전이 시작된 1941년, 환갑 기념으로 『나의 공예생활 기록私の工芸生活抄誌』(1942)에 자신의 활동을 회고한 책을 출간하여, 거기에 「전쟁 후방 국민생활의 합리화」라는 글을 썼다.

중국사변이 돌발했던 초기에는 뒷전이었던 일상생활의 문제도, 사변의 진행에 따라 국방국가 건설의 일익이 되는 '전쟁 후방의 보호'로 인식되어 그 중요성이 점점 인정되었다. 그것을 강화하는 운동이 여러 방면에서 구체화되어 가던 중에 나는 주택개량의 입장에서 강연이나 라디오, 신문, 잡지 등을 통해서 평소 주장하던 바를 상하게 내세웠다. 1939년(쇼와 14) 12월 11일, 한 해가 저물어 갈 무렵, 국민정신총동원본부의 위촉으로 아오모리현의 벽촌 가나기마치까지 출장하여 그곳의 수련장에서 청년들을 대상으로 '주택의 보건과 경제적 설비의 개량'이라는 제목으로 강연했던 것은 시절이 시절이었던 만큼 가장 감격스러운 추억 중의 하나로 남아있다

고구레는 일찍이 『우리집을 개량하고 나서』에서 가정생활의 합리화를 '가장 중심으로 하지 않고, 가족 전체의 행복을 기조로 삼아야 한다'고 말

했다. 생활개조와 생활표준화라는 목적이 가족 내부를 향해 있었던 것이다. 그러나 「전쟁 후방 국민생활의 합리화」에서는 가정이 국가의 한 단위로 인식되고, 그 생활의 합리화나 표준화의 목적 역시 가정의 외부에 있는 국가로 향해있다.

그는 『우리집을 개량하고 나서』에서 가족의 프라이버시를 여러 번 다뤘고 그것을 중시했다. 자본주의 시스템과 묶여 발전했던 개인주의에 관한 논의가 일본에서는 1920년대에 활발히 행해졌다. 그 개인주의의 발전은 단순히 가족 구성원 한 명 한 명뿐만 아니라, 가정의 안과 밖, 즉 공사 구별에 대한 의식을 공고히 했다. 고구레가 『우리집을 개량하고 나서』에서 개인주의를 중요시했던 관점은, 유럽에서는 18세기 이후 확산되었던 것이다. 주택에 개인의 방이 만들어지기 시작한 것이다. 고구레도 마찬가지로 그러한 유럽의 사고방식의 영향을 크게 받았을 것이다. 그것을 고구레는 아이 방과 부부의 침실을 분리 독립시키거나 개인용 가구 디자인에 반영했다. 그러므로 가정(가족)은, 외부 사회에 대해서는 사적인 집단이자, 그것은 주택이라는 공간에 의해 성립할 수 있다는 사고가 그의 의식 안에 분명히 존재했던 것이다.

공사를 분리하여 가족(가정)을 외부 사회와 분리시키려는 발상은 자본주의 시스템과 맞물려 확산되었다. 그것은 외부의 사회, 즉 경제가 지배하는 사회에서 가족(가정)을 분리하여, 집을 경제사회로부터의 피난처라는 생각과도 연결되었다. 그러나 그와 동시에 완전히 모순적이었지만 피난처인 집, 가족(가정)은, 경제활동에 필요한 노동력의 재생산의 장소(장치)이기

도 하다. 이는 육아와 휴식 모두를 포함한다. 근대적으로 재편된 가족(가정)은 자본 시스템을 지탱하는 단위다. 사회와 가족(가정)의 이러한 상호관계는 때때로 그대로 국가와 가족(가정)의 상호관계에도 적용된다. 그것은 이때까지의 근대 국가가 경제 시스템과 불가분의 관계에 있기 때문이었다.

생활개선동맹의 활동을 막 시작했을 당시에는, 설사 고구레에게 사물(디자인)의 표준화를 통해 근대국가의 생활을 재편하고자 하는 의식이 있었다고 하더라도, 가족을 국가의 한 단위로 '국방국가 건설의 일익'으로 삼으려는 것과 같은 생각은 없었다. 그러나 시대가 가족을 국가의 한 단위로 인식하고자 하는 움직임이 진행되는 과정에서, 생활개선동맹의 목적이었던 가정생활의 합리화와 표준화라는 정책 역시 점점 그러한 움직임과 연관되었다. 그러한 상황 속에서 고구레의 사고가 '가족 전체의 행복을 기조로 하여'라는 관점에서 '국방국가건설의 일익'이라는 관점으로 변화해갔을 것이다.

이러한 변화는 물론 고구레에게시민 나타난 것은 아니었다. 고구레는 1939년에 아오모리현에서 '주택의 보건과 경제적 설비의 개량'이라는 강연을 했다고 기록했는데, 이 무렵 도호쿠지방에서는 주택개선과 관련된 행정이 매우 빈번했다. 예를 들어 1940년과 1941년에 연속해서 도준카이同潤会*와 도호쿠갱신회 등이 『도호쿠지방 농산어촌 주택 개선요지東北地

* 　도준카이(同潤会) : 1923년 관동대지진이 있던 다음 해, 지진 복구 대책을 목적으로 설립된 재단법인으로, 주택 경영이나 농촌, 특히 도호쿠 지방의 농산어촌의 주택개선을 진행했다.(저자 주)

方農水漁村住宅改善要旨』라는 인쇄물을 간행한 바 있는데, 1940년판의 요지에
서는 '개선의 급선무'에 대해 다음과 같이 설명하고 있다.

메이지유신이 있은 지 70년, 기존에 있던 주택의 수명도 그 반을 넘겨, 많은
주택은 크든 작든 수리해야 할 시기가 되었다. 더욱이 국민의 보건 문제가 강조
되고, 산업 작흥에 대한 호소가 들려온다. 현재, 주택 개선의 촉진이야말로 가
장 절박한 문제다. 특히 최근 신축된 주택도 여전히 재래식 그대로 지어지는 경
우가 많은 것을 보면, 개선책을 일반인에게 알려야 하는 것이 급선무라는 점을
통감한다.

이러한 발언은 고구레의 「전쟁 후방 국민생활의 합리화」와 공통된 입
장을 취하고 있다. 말하자면 위로부터의 주택개선·개량, 합리화, 표준화
는 결국 가정을 지배 시스템의 내부로 재편시키기 위한 방향으로 향하고
있던 것이다.

5. 디자이너들의 새로운 조직 설립

제국공예회

1920년대는 디자이너들이 새로운 생활양식을 의식적으로 디자인하고,
생활환경의 표준이라는 개념을 생각하기 시작한 시대였다. 또한 디자인

에 대한 새로운 목표를 바탕으로 하는 그룹이나 디자이너의 직능단체*가 생겨나기 시작한 시대이기도 하다. 예를 들어 이미 언급한 기노메샤나 케이지공방도 그러한 그룹이다. 디자인이라는 실천을 산업의 측면에서뿐만 아니라, 문화적인 측면에서도 사회에 인지시키자는 의식이 반영된 것이다. 이러한 단체를 살펴보도록 하겠다.

예를 들어 1926년 제국공예회라는 디자인과 관련된 직능단체가 출현했다. 전체 구성멤버가 100명이 넘는, 이전까지 그 예가 없던 큰 조직이다. 멤버로는 야스다 로쿠조, 롯카쿠 시스이六角紫水, 하타 쇼키치畑正吉, 구니이 기타로国井喜太郎, 고구레 조이치, 미야시타 다카오宮下孝雄 등이 있다. 그 목적은 디자인에 의한 산업의 활성화와 수출 진흥이었다. 그러나 과거에 수출 진흥이 전통공예의 재편을 시도했던 것과는 달리, 제국공예회는 새로운 디자인의 조류를 유입하고자 하는 적극성을 지니고 있었다. 그리고 거기에는 바로 디자이너의 직업 의식이 반영되었다. 그들이 조직의 모델로 생각한 것은 1907년 독일의 산업가, 예술가, 건축가, 디자이너 등이 독일 제품의 양적, 질적 향상을 도모하기 위해 설립한 독일공작연맹이었다.

제국공예회의 기관지『제국공예帝国工芸』는 나중에 상공성 공예지도소에서 출간한『공예뉴스工芸ニュース』와 함께 디자인 전문지로서 동시대 디자인계에 적지 않은 영향을 미쳤다.

* 직업이나 직능, 지위별로 조직된 단체. 의사회, 변호사회 등.

전통공예

제국공예회와 같이 큰 단체부터 기노메샤와 같은 작은 그룹이 조직되는 흐름에 맞춰, 전통공예의 영역에서도 새로운 방향을 모색하는 조직이 결성되었고 그에 따라 새로운 표현이 출현했다. 그들은 용用과 미美의 결합에 대해 고민했다.

1926년 다카무라 도요치카高村豊周, 스기타 가도杉田禾堂, 사사키 쇼도佐々木象堂, 야마모토 아즈미山本安曇, 도요다 가쓰아키豊田勝秋, 나이토 하루지內藤春治, 야마자키 가쿠타로山崎覚太郎, 니시무라 도시히코西村敏彦, 시부에 슈키치渋江終吉, 무라코시 미치모리村越道守, 사토 요운佐藤陽雲, 히로카와 마쓰고로広川松五郎, 마쓰다 곤로쿠松田権六 등에 의해 그룹 '무케이无型'가 결성되었다. 이 그룹에는 나중에 이소야 아키라磯谷阿伎良 등이 합류하였다. 그들은 제국미술전람회에 출품한 공예로 대표되는 전시를 위한 작품을 검토하고, 다시 실용성을 갖는 공예를 제작할 것을 주장했다.(〈그림 33〉, 〈그림 34〉)

또한 1927년 기타하라 센로쿠北原千鹿, 가가미 고조各務鉱三, 노부타 요信田洋, 오스가 다카시大須賀喬, 사토 준시로佐藤潤四郎, 도미타 미노루富田稔, 야마와키 요지山脇洋二, 다무라 다이지田村泰二, 야나가와 가이토柳川槐人, 가모 마사오鴨政雄, 가와모토 기치조川本吉蔵, 후루하시 시게루古橋茂, 후카세 요시오미深瀬嘉臣 등이 모여 '고닌샤工人社'를 결성했다. 이 그룹은 금속공예 작가가 중심이 되었다. 그들 역시 마찬가지로 실용성을 주장했다.

이후 무케이에서는 점차 전람회 전시 경향의 작품을 발표하는 일이 늘어났고, 그러자 다시 한번 '용 즉 미用即美'를 강하게 주장하게 되었고, 다

그림33 다카무라 도요치카, 〈압화를 위한 구성〉, 1926.
이 당시 공예가들은 해외의 새로운 디자인에서 많은 영향을 받았다. 이 디자인은 러시아 아방가르드의 영향이 보이지만, 그 영향은 표층적인 형태에서 그쳤다.

그림34 야마자키 가쿠타로, 〈달팽이 보석 서랍함〉, 1934.

카무라 도요치카를 중심으로 도요다 가쓰아키, 나이토 하루지, 야마자키 가쿠타로, 사토 요운, 요시다 겐주로吉田源十郎, 마루야마 후보丸山不忘, 히로카와 마쓰고로, 아라이 긴야新井謹也, 가와무라 기타로川村喜太郎 등에 의해 1935년 '실재공예미술회実在工芸美術会'가 결성되었다. 실재공예미술회는 무케이의 주장을 계승했다.

그런데 무케이, 고닌샤, 실재공예미술회는 모두 실용성을 가진 공예를 주장했지만, 실제로 그들이 만들었던 것의 대부분은 아르데코나 러시아 아방가르드 디자인 등을 인용한 것이었다. 따라서 그들이 만든 디자인에서 표면적으로 동시대 디자인의 세계적인 경향이 느껴지기는 하지만, 그것이 과연 새로운 생활이나 그 본질을 그려내고 있었는가 하면, 그렇지도 않았다.

전통적인 공예 영역에서 젊은 작가들이 실용미를 주장하고 새로운 표현을 모색한 것과 대조적으로, 일상생활에서 사용하던 도구用에서 아름다움美을 재발견하려는 역방향을 취한 것이 야나기 무네요시柳宗悦의 '민예 운동'이었다. 야나기 무네요시는 1926년 「일본민예미술관설립취의서」를 발표하고, 민예 운동의 핵심을 만들었다.

야나기는 전통공예와 같이, 역사적으로 지배계급이 사용해온 것이 아니라 민중이 사용한 일상적 공예, 즉 민예야말로 쓰임의 아름다움이 있다고 했다. 이러한 관점은 민중의 재발견을 의미한다. 그것은 어떻게 보면 외국인의 관점과 닮아있는데, 그 시대에 있어서는 국제적인 지식을 가진 사람만 생각해낼 수 있었던 것이다.

또한 야나기의 시점은 생산자 측이 아니라 사용하는 측의 것이었으며, 생활 도구의 종합적 미학을 가지고 있다는 점에서 윌리엄 모리스William Morris의 미술공예운동에 가까운 사고방식을 갖고 있다. 야나기 자신은 그 영향을 부정하고 있지만, 모리스의 영향은 결코 적지 않다. 그러한 의미에서는 일본의 근대 디자인으로서는 가장 종합성을 갖고 있었다고 볼 수 있다.

야나기를 중심으로 한 민예 운동에는, 가와이 간지로河井寬次郎, 하마다 쇼지濱田庄司, 도미모토 겐키치富本憲吉, 구로다 다쓰아키黑田辰秋, 무나카타 시코棟方志功, 아오다 고로青田五良, 야나기 요시타카柳悦孝, 버나드 리치Bernard Howell Leach 등과 같은 작가가 참여했다.

6. 소비도시와 그래픽

1920년대는 제2차 세계대전 이전을 통틀어 소비문화가 가장 폭넓게 된 시대이기도 했다. 제1차 세계대전 이후 호경기 덕에 사람들이 도시로 몰려들었고, 도시는 소비적인 공간으로 연출되어갔다.

야마다 신키치山田伸吉가 제작한 다케마쓰좌竹松座에서 공개된 헐리웃 영화의 화려한 아르데코 포스터, 그리고 스기우라 히스이杉浦非水의 일본풍 아르데코 포스터가 출현한 것도 이 시대였다.(〈그림 35〉, 〈그림 36〉, 〈그림 37〉) 일본에서도 소비도시를 배경으로 아르데코 디자인의 저렴한 상품이 넘쳐났다. 아르데코는 대중 소비사회의 출발을 장식했다. 다르게 말하면, 아르데코는 소비사회의 디자인이었다.

그림35 야마다 신키치가 다케마쓰좌를 위해 디자인한 포스터 〈네로〉, 1924. 야마다는 독특한 아르데코 풍의 문자 디자인을 탄생시켰다.

광고와 그래픽 디자인은 소비사회와 불가분의 관계에 있다. 그래픽 디자인이 크게 변화하기 시작한 것 역시 1920년대의 일이다.

메이지 시대의 포스터는 기술적으로 말하자면 화가가 유채나 수채로 그린 원화를 바탕으로 '화공'이라고 불리던 직공이 마치 현대의 제판 카메라처럼 눈으로 직접 색을 분해하여 열 몇 개 정도 되는 석판에 옮겨 인쇄하는 과정을 통해 제작되었다. 일찍이 원화를 그린 우키요에 직공의 원화를 목판에 새겨 찍어내는 것만을 담당하던 직공이 있었던 것처럼, 원화를 인쇄판으로 제작하는 화공이라는 직공의 존재를 통해 포스터가 만들어질 수 있었던 것이었다. 예를 들어, 오카다 사부로스케나 하시구치 고요의 원화를 인쇄물로 제작하기 위해서는 화공이 판으로 모사하는 과정을 거쳐야만 했던 것이다.

화가로부터 독립하여 포스터나 광고 디자인에 독자적으로 진출한 화공도 출현했다. 마치다 류요町田隆要 등이 그 대표적인 예이다(〈그림 38〉, 〈그림 39〉, 〈그림 40〉) 그들이 그린 것은 말하자면 미인화였다. 현재도 술집에서는 미인화 포스터를 볼 수 있다.

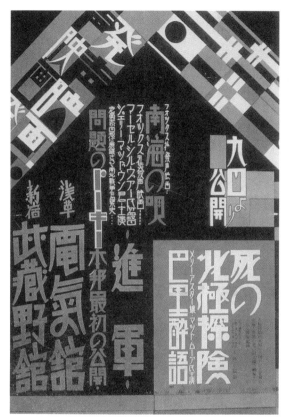

그림36(左) 작자 미상, 영화 포스터, 1920~30년대. 야마다 신키치의 디자인에서도 볼 수 있듯이, 이 당시 새로운 문자 디자인이 유행했다. 문자를 도상으로서 디자인한 것을 알 수 있다.

그림37(右) 작자 미상, 전람회 포스터, 1927. 아르데코 풍의 문자 디자인만으로 포스터를 구성하였다.

미인화와는 달리, 그래픽적인 요소element를 도안 구성하여 사람들의 눈을 끄는 광고가 만들어지기 시작한 것은 1920년대였다. 또한 이 때부터 HB프로세스 제판 기술의 발전을 필두로, 화공의 손을 거치지 않고 사진

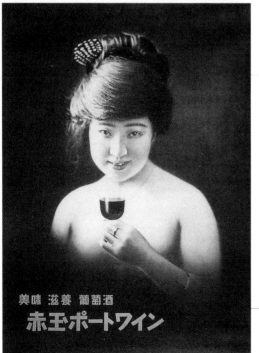

그림38(左上) 마치다 류요, 〈벌표 포도주〉 포스터, 1915년 경. 화공에 의한 대표적인 미인화 포스터.

그림39(右上) 마치다 류요, 〈오사카상선회사〉 포스터, 1916. 화공들에 의한 포스터 대부분은 구성보다는 주제 의 표현을 우선시하고 있다.

그림40(左下) 가타야마 도시로(片岡敏郎)·이노우에 보쿠 다(井上木它), 〈아카다마 포트 와인〉 포스터, 1922. 포스 터에 사진을 사용한 것은 당시에는 새로운 방식이었지만, 고전적인 미인화 포스터의 표현을 따르고 있다.

을 사용한 제판이 가능해졌다. 이제 그래픽은 그림이 사용되었는가의 여부보다, 시대의 감각을 얼마나 반영하여 구성되었는가의 여부가 중시되었다. 즉, 1920년대 이후, 사진, 일러스트레이션, 도표, 문자와 같은 다양한 요소를 얼마나 효과적으로 배치하는가가 중요해진 것이다.

그 결과, 화공과 별개로 도안가, 즉 디자이너가 등장했다. 그리고 가구나 일상용품을 만드는 디자이너나 공예가처럼 그래픽 디자이너도 조직을 결성하기 시작했다.

아르데코나 표현주의 풍의 도안을 그려 '히스이 양식'(〈그림 41〉)이라는 신조어를 만들어낸 스기우라 히스이를 중심으로 아라이 센新井泉, 구보 기치로久保吉郎, 스야마 히로시須山ひろし, 고이케 이와오小池巌, 하라 만스케原万助, 기시 히데오岸秀雄, 노무라 쇼세이野村昇生 에 의해 1926년 '시치닌 샤七人社'가 결성되었다. 나중에 가나마루 시게네金丸重嶺, 다나카 도미키치田中富吉, 세키구치 겐스케関口謙輔, 모리 노보루毛利登, 고야마 가네시게小山金重, 마에지마 세이이치前島誠一, 고이케 도미히사小池富久 등이 이 그룹에 참가했다. 그들은 그전까지의 미인화 포스터로 대표되던 광고 그래픽에서 벗어나, 여러 가지 시각적 요소를 어떻게 레이아웃할 것인가라는 문제에 눈을 돌렸다.

그림41 스기우라 히스이는 시치닌 샤라는 그룹을 만들고 포스터 잡지 『아피쉬』를 간행했다.

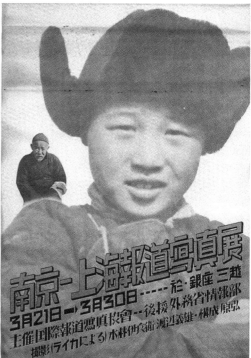

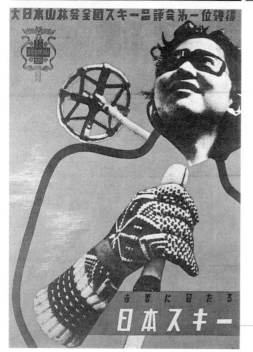

그림42(左上) 다다 호쿠우, 〈겟케이칸〉 포스터, 1933. 미인화 포스터.

그림43(右上) 하라 히로무, 〈남경-상해보도사진전〉 포스터, 1938. 하라는 사진과 문자를 시각 요소로 구성하는 것을 디자인이라고 생각했다. 그것은 바로 모던 디자인의 사고방식이기도 했다.

그림44(左下) 다카하시 긴키치, 〈일본 스키〉 포스터, 1939. 다카하시도 하라와 마찬가지로 사진이나 문자를 시각 요소로 구성하는 것을 디자인이라고 생각했다. 이러한 작품에는 바우하우스의 헤르베르트 바이어의 영향이 엿보인다.

같은 해, 하마다 마스지浜田增治를 중심으로 다다 호쿠우多田北鳥(〈그림 42〉), 후지사와 다쓰오藤沢龍雄, 무로타 구라조室田久良三 등은 '상업미술가협회'를 결성하였고, 시미즈 마사미淸水正己가 참여하고 있던 잡지『광고와 진열広告と陳列』을『광고계広告界』로 제목을 바꾸고 그룹의 작품을 발표하는 미디어로 활용하기 시작했다(〈그림 42〉, 〈그림 43〉, 〈그림 44〉). 그들의 그래픽 역시 시각적 정보를 얼마나 효과적으로 다룰 것인가 하는 것을 의식한 근대적인 것이었다. 그들은 점점 화려한 광고를 만들어나갔다. 하마다 마스지는 또한 1929년, 잡지『상업미술商業美術』을 간행하였고, 일본 최초의 광고교육기관 '상업미술연구소'를 설립했다.

1933년에는 나토리 요노스케名取洋之介를 중심으로, 기무라 이헤이木村伊兵衛, 하라 히로무原弘(〈그림 43〉), 이나 노부오伊奈信男, 오카다 소조岡田桑三 등에 의해 '니혼코보日本工房'(나중에 '국제보도공예주식회사'로 개명)이 설립되었다. 이 조직에는 도몬 겐土門拳, 고노 다카시河野鷹思, 노다 도미오信田富夫, 가메쿠리 유사쿠亀倉雄策, 다카하시 긴키치高橋錦吉(〈그림 44〉), 미키 준三木淳 등, 많은 디자이너와 사진가가 참가했다. 이 조직의 디자이너들은 스기우라 히스이 등이 제작하던 방식의 도안과 결별하고, 순수하게 조형적 요소를 구성하는 것으로 그래픽을 만들어낸 러시아 아방가르드의 영향을 강하게 받았다. 그러나 이러한 그래픽 디자인이 가진 힘도 결국에는 전쟁의 대외선전 도구(프로파간다)로 향해간다.

디자인과 이데올로기의 시대

●

　지금까지 살펴본 바와 같이 1920년대는 일본 디자인 역사의 큰 분기점을 이룬 시대이다. 디자인 교육기관이나 디자이너 단체, 혹은 연구기관이 이 시기에 서로 공명하기라도 하듯 계속적으로 설립됐다. 사실, 1920년대는 일본에서뿐만 아니라 해외에서도 디자인 운동이 활성화된 시대이다. 독일의 바우하우스, 러시아의 아방가르드, 그리고 미국의 제1세대 디자이너가 출현한 시대였다.

　1920년대는 양차 대전의 두 기둥 사이에 존재했던 소비와 문화의 시대였다고 할 수 있다. 제1차 세계대전 후의 경제 호황과 일상생활 속에 침투한 기계 테크놀로지. 1920년대는 의식과 감각 역시 급속히 변화해 간 시대였다.

　예를 들어, 사진가 나카야마 이와타中山岩太가 찍은 〈구성構成〉(1926~1927)이나 〈나선螺旋〉(1930)과 같은 사진은 포토그램을 비롯한 다양한 기법을 구사하고 있다. 이러한 사진을 당시 신흥사진이라고 불렀는데, 카메라의 기계적 특성이나 현상 처리를 통해 구성적인 사진을 만들었다는 의미에서, 말 그대로 기계 시대의 영향을 받은 것이었다. 또한 독일 표현주의 영화의 〈칼리가리박사Das Kabinett des Doktor Caligari〉를 상기시키는 기누가사 데이노스

그림45, 그림46
야마다 신키치의 화려한 아르데코 스타일의 마쓰다케좌 포스터. 각각 1927, 1928.

케衣笠貞之助의 〈미친 한 페이지狂った一頁〉(1926), 러시아 아방가르드 무대장치를 떠올리게 하는 요시다 겐키치吉田謙吉의 〈인조인간人造人間〉(각본 히지카타 요시土方与志, 1924), A. 로드센코의 포토 몽타주와 닮은 야나세 마사무柳瀬正夢의 〈한밤중부터 7시까지真夜中から七時まで〉, 혹은 야마다 신키치, 스기우라 히스이 등의 일본풍 아르데코 포스터(〈그림 45〉, 〈그림 46〉), 그리고 1920년대 말에 정점을 맞았던 마르크스주의 관계의 출판물, 거기에 화답하듯 발표된 야나세 마사무의 노동운동을 위한 포스터 등이 말 그대로 새로운 테크놀로지를 배경으로 해서 새롭게 시작하자는 시대 의식을 반영하고 있다. 이들의 디자인은 기계의 미의식부터 혁명에 대한 의식에 이르기까지 다양한 양상을 보여주면서도 국제적인 움직임에 호응하고 있었다.

　1920년대는 새로운 테크놀로지를 배경 삼아 새로운 환경을 만들어낼 것을 꿈꿨고, 무수의 표현을 만들어냈다. 하지만 이내 완전히 포화상태에 접어들었고 1930년대 후반에는 기운을 잃게 된다. 그리고 그렇게 문화가 정치 속으로 흡수되어버렸다. 이러한 시대적 상황 속에서 일본의 근대 디자인이 형성되었던 것이다.

1. 초기의 근대 디자인 교육

　여기에서는 일본 근대 디자인 교육에 대해 살펴보자. 일본의 디자인 교육은 세기가 바뀌는 즈음부터 도쿄미술학교(현 도쿄예술대학) 도안과, 교토고등공예학교(현 교토공예섬유대학), 도쿄고등공업학교(현 도쿄공업학교) 도

안과 등에서 행해지기 시작했다. 이러한 디자인 교육은 메이지 시기 식산흥업 정책 속에 위치했다. 세기 전환기에는 일본의 전통공예를 수출품으로 크게 기대할 수 없는 상황이었다. 그러므로 새로운 공예를 만들어내기 위한 디자인 교육이 필요했다. 외화 획득이 직접적인 목적이었다.

그러나 1910년대가 되면 공예보다 공업을 중시하는 경향이 강해졌고, 결국 공예 교육은 경시되었다. 국가 산업을 지탱하는 리더로서의 모습을 떠올릴 때, 공예가의 이미지는 아무래도 적합하지 않다고 생각되었다. 그 결과, 1914년 도쿄고등공업학교의 도안과가 폐지되었다.

이와 관련하여 일본 밖의 디자인 운동에 눈을 돌려보자. 독일에서는 같은 1914년 '독일공작연맹(DWB)'이 쾰른에서 최초로 큰 전람회를 개최하였다. DWB는 산업가, 예술가, 건축가, 디자이너들이 독일 제품의 양적, 질적 향상을 도모하기 위해 1907년 설립한 단체이다. 한마디로 식산흥업을 목적으로 했던 것이다. 쾰른 전람회는 다양한 디자인이 포함되었고, 일정한 스타일로 통일된 것은 아니었다. 예를 들자면, 나중에 미술학교 바우하우스를 리드하게 되는 발터 그로피우스가 디자인한 공장 모델과 열차의 객실, 브루노 타우트의 유리 파빌리온, 빈 분리파에서 중심적으로 활동한 요셉 호프만의 디자인 등이 동시에 공존하고 있었던 것이다.

1914년 도쿄고등공업학교 도안과가 폐지되었지만, 제1차 세계대전 후의 경기 호황을 배경으로, 디자인(공예)교육을 행하는 기관이 다시 도쿄에 설립되었다. 그리고 본격적으로 디자인 교육기관을 목표로 한 도쿄고등공예학교(현 지바대학 공학부)가 개설된 것은 1922년의 일이다(창립 1921).

설립되기까지는 시부자와 에이치渋沢栄一의 공헌이 컸다. 또한 고등공업학교에서 공예사와 도안을 가르치고 있던 야스다 로쿠조의 활동도 영향을 미쳤다. 그중에서도 특히 야스다가 신문『시사일보時事日報』에 연재한「공예의 현재 및 장래工芸の現在及将来」는 도쿄고등공예학교의 개교에 영향을 준 것뿐 아니라, 일본 디자인 정책에 큰 영향을 미쳤다.「공예의 현재 및 장래」는 1916년 11월 16일부터 다음 해 1월 30일까지 40회에 걸쳐 연재되었다.

그 내용은, 메이지 유신 이래 짧은 기간 동안 일본이 구미의 문명을 모방해왔지만, '일본의 공예'는 '빈약'하다는 것으로, 독일 공예를 예로 들어 얼마나 강력한 것인가를 서술하고, 공예는 수출과 관련되어 국가 경제에 영향을 미친다는 것이었다. 구체적인 대책으로, '사회 일반의 공예에 대한 사상을 타파해야 할 것', '공예가의 자각', '무역업자의 협력' 등을 들고 있다. 더 나아가 '농상무성에 공예 지도기관을 설치해야 한다'고 주장하였고, '해외에 공예 유학생을 파견할 것'(이상, 1916년 12월 12일) 등도 제안하고 있다.

야스다는 매우 구체적으로 산업의 활성화를 위한 공예의 필요성을 주장하면서 전문 교육기관을 만들 것을 제안했다. 야스다는 '공예교육진흥이 필요'한 이유로, '일본 공예교육의 상태를 보라, 그 교육기관은 고등으로는 도쿄미술학교 및 교토고등공예학교 두 곳에 지나지 않고, 중간 정도의 레벨이 도쿄, 이시카와현, 도야마현, 가가와현에 각각 한 곳 정도씩 있는 것에 지나지 않는다. 근래 들어서는 고등공업학교나 지방공업학교에

서도 다소 공예적인 과목을 가르치고 있기는 하지만, 대부분의 공업학교가 공예 과목을 폐지하고 제조공업에 전력을 쏟는 경향을 보이고 있다. 도쿄고등공업학교에서는 이미 금속공예과, 제판부, 공예도안과를 폐지하고, 현재 공예 방면을 배제하고 있는 상황이다'라고 서술하면서, 도쿄고등공업학교에서 공예도안과가 폐지된 것을 지적하고 있다. 그는 중공업이 산업의 중심이 되는 것을 전제로 '공업이 발달하는 과정에서 필연적으로 이르게 되는 현상'이라면서도, '동시에 지방에서는 공예전문 교육을 크게 일으켜 그 발달을 도모하는 것이 매우 시급한 문제이다(이상, 1916년 12월 13일)'라며, 다시 한번 공예 전문교육 기관의 필요성을 서술하고 있다.[*]

시사일보에 발표한 이러한 야스다의 제안은 도쿄고등공예학교 창립을 위한 계기가 되었다고 전해진다. 야스다는 공예전문교육 기관을 만들기 위해 해외 사례를 취재했다. 그는 DWB의 1914년 쾰른 전람회에 출품한 요셉 호프만의 빈 공예전문학교를 견학하고 깊은 인상을 받았다고 한다.

도쿄고등공예학교는 개교 당초, 공예도안과, 금속공예과, 인쇄공예과의 세 과로 구성되어 있었다. 그 교육 방침은 야스다의 생각 속에서 발견할 수 있다. 야스다는 시사일보 연재에서 공예교육에 대해 다룬 바있다.

[*] 야스다 로쿠조는 『시사일보』(1916년 12월 17일)에서 미술공예와 일반적공예를 구별하고, 더 나아가 '전자는 공예를 가능한 미술에 근접시켜서 판로 및 가격 여하의 문제는 차치하고 천하일품의 제품을 만드는 것을 목적으로 한다. 그에 반해 후자는 그 목적을 많이 파는 데에 두고, 판매 이익을 얻음으로써 부국의 재원을 만들어야 한다. 그러기 위해서는 단순히 손기술뿐만 아니라 가능한 한 기계를 응용하고 화학을 이용하는 노력을 쏟아, 미려한 제품을 만듦과 동시에 빨리 제작할 수 있는 지식과 기능을 부여해야 한다'고 설명하고 있다. (저자 주)

'공예교육에는 두 개의 주의가 있는데, 하나는 미술을 중심으로 하는 것과, 다른 하나는 상품을 중심으로 하는 것이다'라며 공예교육을 두 개로 나눠, 하나는 미술공예, 그리고 다른 하나는 대량생산을 전제로 상품을 만들어내기 위한 교육이라고 했다. 근대 디자인에서는 후자의 입장이 우위성을 가진다. 그리고 도쿄고등공예학교도 후자의 입장에서 교육했다.(〈그림 47〉)

일본 근대 디자인의 역사에는 도쿄고등공예학교와 관련된 인물들이 많이 등장한다. 지금까지 살펴본 것처럼, 일본 근대 디자인의 역사에서 중대한 문제는, 바로 서구의 생활양식을 어떻게 일본의 생활양식과 혼재시킬 것인가, 혹은 일본 생활양식을 어떻게 서구화할 것인가 하는 것이었다. 1920년대부터 1930년대에 걸쳐 활약한 가구(＝인테리어) 디자이너들

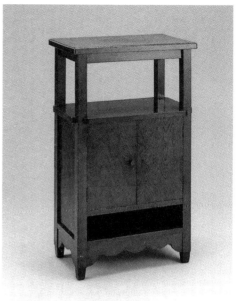

그림48(왼쪽위) 도쿄고등공예학교의 교원 고구레 조이치가 디자인한 〈화로 겸 선풍기 받침〉

그림49(오른쪽위) 고구레 조이치, 〈캐비넷〉, 1924.

그림50(왼쪽아래) 도쿄고등공예학교 교원인 모리타니 노부오가 설립한 그룹 기노메샤의 전시에 출품된 모리타니의 〈책꽂이〉, 1927.

은 생활의 서구화를 제안했다. 서구화는 생활의 합리화를 의미한다. 그리고 그것은 새로운 문화생활을 의미한다. 앞서 살펴보았던 모리야 노부오나 고구레 조이치, 혹은 구라타 지카타다 등, 도쿄고등공예학교와 관련된 많은 디자이너들이 이 문제에 대해 관심을 가졌다.(〈그림 48〉, 〈그림 49〉, 〈그림 50〉)

2. 국가가 통제하는 디자인 – 상공성 공예지도소

도쿄고등공예학교의 설립에 적지 않은 영향을 미친 야스다 로쿠조는 이미 살펴본 것처럼, 일본 공예의 산업화를 촉진하기 위해 교육시설뿐만 아니라 연구기관을 설립해야 한다고 주장했다. '농상무성에 공예 지도기관을 설립할 것'이라는 제안을 한 것이다. 이러한 제안은 1920년대 말부터 1930년대에 걸쳐 실현되었다.

농상무성이 농무성과 상공성으로 분리되자, 1928년 상공성 안에 공예지도소가 세워졌다. 이는 야스다의 영향이라기보다는, 상공성 관료였던 기시 노부스케岸信介, 요시노 신지吉野信次 등이 추진한 1930년대 산업 합리화 운동과 관계가 있다. 공예지도소에는 그 후 겐모치 이사무나 도요구치 갓페이 등을 비롯한 도쿄고등공예학교 졸업자들이 대거 합류하게 된다.

당시 상공대신(장관)이었던 나카하시 도쿠고로中橋德五郎는 공예지도소의 개설에 대해 다음과 같이 고시하였다.

　　재래 일본의 공예적인 수공업에 있어서, 공업에 관한 최신의 과학 및 기술을 응용하고 이용하는 것을 지도하고 장려하여, 그 제품을 해외시장에 출품하는 일은 매우 중요하며, 또한 산업 무역의 진흥에도 그 효과가 큰 것을 알려야 한다. 공예지도소는 바로 이러한 취지에서 설립한 것이다.

　　나카하시가 내세운 것처럼 공예지도소는 '공업에 관한 최신 과학 및 기술을 응용, 이용하는 것을 지도, 장려'하는 것을 목적으로 삼았다. 그것은 요시노 신지가 추진했던 산업 합리화 운동의 취지와도 맞는 것이었다.

　　요시노 신지는 산업 합리화 운동을 추진하면서, 그것은 '보기에 따라서는 하나의 사상 운동'이라고 말하고 있다. 따라서 공예지도소의 목적도 그러한 인식에 근거하여 자리매김된 것이다. 산업 합리화라는 측면에서

본다면 공예지도소는 일용품의 규격화를 통해 산업 합리화를 실천하는 곳이었다. 산업 합리화는 그 후에도 계속되는 '통제'와 이어진다는 점에서 확실히 '사상 운동'이라 할 수 있다. 이 점과 관련하여, 도사카 준戸坂潤은 『일본 이데올로기론日本イデオロギー論』에서 다음과 같이 지적한다.

> 오늘날 언급되는 각종 '통제'는 말할 것도 없이 정치적 통제를 의미한다. 예를 들면, 자본주의적 경영기구는 일종의 경제적인 통제를 필연적으로 낳게 된다. 생산 상품의 획일화, 표준화, 컨베이어 시스템 등에 의한 효율 증진 등 소위 산업 합리화가 그것이다. 그런데 이러한 순(純)경제적인 통제(다만 그것에서 대단한 정치적, 사회적, 문화적 결론이 많이 산출되고는 있지만)는, 오늘날 통제라고 불리고 있지 않다.(도사카, 1935)

공예지도소가 가지고 있던 디자인에 대한 관점은 도쿄고등공예학교의 합리주의적인 디자인 이념과도 공통점이 있다. 이러한 합리주의는 도사카가 말했던 그대로다. '생산상품의 획일화, 표준화'는 근대 시장경제의 이데올로기를 그대로 반영한 것이다. 어떤 때에는 '공동체론'을 정당화했고, 어떤 때에는 '민주주의'의 근거가 되었다.

공예지도소의 활동은 제2차 세계대전 중에도 쉬지 않고 계속되었다. 전쟁 중의 활동은 전쟁 체제하의 디자인이 어떠한 것인가를 여실히 보여준다. 공예지도소 개설과 동시에 소장이 된 구니이 기타로는 1942년 공예지도소의 기관지『공예뉴스』에서 다음과 같이 말했다.

전쟁은 모든 악습을 파괴함과 동시에, 필연적으로 새로운 체제를 건설한다. 그와 관련된 신체제 아래에서, 공예도 새로운 성격을 갖게 되는 것은 당연하다.

전쟁 전의 일본 공예계를 돌이켜보면, 우수하고 귀중한 기술을 가졌지만 그 기술을 미의 이념에 이끌리게 내버려뒀거나, 서양에 심취하거나, 혹은 실생활과 떨어진 유희에 빠졌었고, 나머지 대부분은 반성 없이 매우 열등한 경지에 머물러 있었다.

국민생활의 최저한을 보장함과 동시에, 바르고 건전한 재건설을 목표로 하는 생활용품과 대동아공영권 내에서 문화적 선도를 목표로 하는 수출품을 생산해내기 위해서 우리 공예계도 재출발의 첫 걸음을 내딛어야만 한다. 그러기 위해서는 먼저 종래의 생산 이념을 근본부터 고칠 필요가 있다.

용(用)과 미(美)는 하나가 되어 좋은 느낌을 주어야만 한다. 이렇게 해야만 생활용품이 국민 생활 속에서 친근함을 갖고 애용되고, 그에 따라 건강을 증진시킬 수 있으며 정신력 강하고 바른 지도가 가능해진다.

원래 일본의 공산품은 자재, 기계 등의 문제에 관해서 종래에는 감독이나 검정이라는 방식으로 장려하고 단속했지만, 공예의 미적 요소에 대해서는 하등 검정이나 판정의 방법이 없었고, 단지 국민의 자연스러운 수요에 맡긴 채 자유롭게 방임해왔다. 그 결과 제1차 세계대전 이전과 같은 퇴락과 혼란을 보인 것

도 어쩔 수 없는 일이었다. 그러나 이것은 우리 공예계의 큰 결함으로, 대동아 건설에 있어 승전국의 면목과 신뢰를 유지하기 위한 중요한 문제이다. 따라서 국가로서 이 점에 관한한 권위있는 구체적 방책을 수립하는 것이 긴급하다는 것을 나는 강조해두고 싶다.

여기에서 사용되고 있는 '공예'라는 단어의 의미는 오늘날의 프로덕트 디자인에 가깝다. 구니이의 이 문장에는 제2차 세계대전 중의 일본 디자인에 대한 주목할 만한 관념, 혹은 이념이 몇 가지 포함돼 있다.

우선 인상적인 것은 전쟁이 가진 파괴력을 문화 급진주의와 겹쳐 생각하고 있는 점이다. 두 번째로, '서구 사대주의', '사치품'을 비판하고, '국민 생활에 적합한 것'을 디자인해야 한다고 주장한다. 세번째로 '용과 미'의 통합을 이념으로 한다. 그리고 마지막으로 '미의 요소를 검정, 판정할 수 있는 국가적 대책 수립이 긴급함'을 주장하고 있다.

먼저, 전쟁이 가진 파괴력을 문화의 급진주의와 연결시키는 것은 1934년, 육군신문반이 출간한 『국방의 본의와 그 강화国防の本義とその強化』에서도 '전쟁은 창조의 어머니이자 문화의 아버지'라고 언급된 바 있다. 전쟁을 파괴행위가 아니라, 내일의 국가를 건설하기 위한 행위라고 생각하고 있는 것이다. 내일의 국가를 건설하기 위한 것이야말로 전쟁의 이념인데, 즉, 미래의 자국을 건설하기 위해, 적국의 미래를 파괴하는 것이다. 동시에 구니이는 전쟁의 파괴력에 자국 내에서 '악습'을 파괴하는 힘을 기대한다. 그것은 현재에 존재하는 권력의 방식을 그대로 유지하면서 대중의

생활을 조직하고자 한다는 점에서 완벽하게 파시즘적인 생각이라고 할 수 있다.

둘째, '국민생활에 적합한 것'으로 '서구 사대주의'를 배제한다는 점은, 소위 '일본적인 것'의 디자인이라는 점과 통한다. 그리고 '사치품'을 배제하는 것은 '대량생산 가능한 대중적인 것'과도 겹쳐진다.

셋째, '용과 미'의 통합이라는 이념은 1930년대 이후의 일본 근대 디자인의 암호와도 같은 이념으로, 일본적인 기능주의의 표어였다고 해도 무방하다. 구니이는 그러한 표어를 여기에서 되새기고 있는 것이다.

마지막으로 내세우고 있는 '미의 요소를 검정, 판정할 수 있는 국가적 대책 수립이 긴급함'이라는 주장은, '미'라고 하는 관념을 국가적으로 통제하자는 제안이다.

덧붙이자면 구니이가 '긴급'하다고 표현하는 문장의 어감은 어떻게 봐도 그 시대의 분위기를 반영하고 있다. 1930년대부터 1940년대에 걸쳐서 일본에서는 '시국의 급무', '비상시'라고 하는 단어의 사용이 점점 빈번해진다. 이와 같이 궁지에 몰린 분위기를 자아내는 단어와 구니이의 '긴급'이라는 표현은 서로 반향을 만들어낸다. 궁지에 몰린 분위기를 불러일으키는 것은 점점 이슈를 만들어내어 거기에 대응하는 행동을 촉진시키고자 하기 위함이었다. 그리고 그것은 곧 구니이가 말했던 악습의 파괴(전쟁)로 연결된다. 이러한 단어가 가진 의미에 대해, 도사카 준은 『일본 이데올로기론』에서 다음과 같이 이야기한다.

현재 일본은 완전히 막다른 곳에 몰렸다고들 이야기된다. 실업가나 자유주의자들은 이러한 소문에 찬성하지 않을 수도 있지만, 어딘가에서 막다른 곳에 몰려 있으니 여러가지 애국, 강국 운동도 발생하는 것이고, 또 가령 그렇지 않다고 하더라도 여러가지 애국, 강국 운동이 발생하는 것 자체가 적어도 일본이 막다른 곳에 몰린 것을 의미하는 것이다. 그러면 그 원인은 어디에 있는 것일까. 이 비상시라고 하는 단어가 요즘 주술문의 효력을 잃어버렸다는 것은 별개 문제로 쳐도, 이 막다른 상태를 해석하는 단어로도 사실은 잘 맞지 않는다. 왜냐하면 대체 어떤 것이 비상시라는 것인지를 물어보면, 다름 아닌 비상시라고 하는 절규 그 자체가 비상시의 원인이었다는 것이 판명되기 때문이다.(도사카, 1935)

구니이는 1943년 공예지도소에서 탈퇴하고 '대일본공예회'에 참가한다. 한편, 공예지도소는 사이토 노부하루斉藤信治가 소장에 취임하여 그 활동을 이어나갔다. 사이토는 1943년『공예뉴스』에서 다음과 같이 서술했다.

전쟁은 필연적으로 새로운 과학과 기술을 탄생시키고 새로운 문화를 창조한다. (…중략…) 지금 세계 각국은 가지고 있는 전 지식과 능력을 총동원하여 새로운 과학, 발전한 기술에 의한 전력전비의 증강에 광분하고 있다. (…중략…) 공예가 나아갈 곳은 우선 그 특기를 전력증강의 측면에 활용하는 것이다. 목공기술자는 항공기, 선박, 차량 그 외 군수용품의 생산에, 칠공 기술자는 병기 탄

약의 도장에, 금공 기술자는 정밀기계공업 분야에서 자신의 장점을 살려 국가의 요청에 응해야 한다. (…중략…) 공예는 항상 시대의 요청에 의해 발전한다. 시대의 요구에 배타적인 공예는 결국 멸망할 수 밖에 없다. 오늘날의 공예는 국가의 전력을 증강시켜, 전쟁 후의 신문화를 창조하는 것이어야 한다. 공예를 살리고, 공예가 살 길을 찾는 것은 공예인의 자각과 시국에 대한 올바른 인식에 달려있다.(사이토, 1943)

여기서 언급된 과학 기술의 중시는, '전력 증강', '생산력 확충' 등, 시대의 요청이 가져온 결과였다.

그것은 디자인의 영역에서는 이미 언급한 것처럼 생산의 합리화, 디자인의 합리화, 즉, 도사카가 말하는 '생산상품의 획일화, 표준화'라는 구체적인 실천과 관련된다. 그리고 그것은 그대로 문화의 통제와 불가분해진다.

생활개선동맹이 '생활'의 합리화와 표준화를 추진했다면, 여기에서는 '생산'의 합리화와 표준화가 제창되었다. 생활의 표준화와 생산의 표준화는 서로 보완 관계이다.

'생산상품의 획일화, 표준화'라는 문제에서 더 나아가면, 오코우치 마사토시大河內正敏가 주창한 '생산력 이론'과 연결된다. 오코우치의 주장은 단순히 '통제 경제'를 촉진하는 것만으로는 경제적인 성장에 한계가 있다는 것이었다. 오코우치는 자본주의 공업을 과학주의 공업이라는 개념으로 대치하자고 했다. 오코우치는 1937년부터 1938년에 걸쳐 「자본주의 공업과 과학공업주의」라는 논문을 썼다. 거기에는 다음과 같은 발언이 나

온다. 먼저 오코우치는 자본 공업과 비교하여 과학 공업이라는 것을 설명한다.

임금을 내리지 않고, 숙련도에 기대하지 않고, 미국식의 대량생산도 하지 않으면서 염가의 대량생산을 목표로 하는 것은 절대로 불가능한 일일까. 물론 종래의 공업 방식으로는 불가능하다. 그러나 과학주의 공업의 목표는 그것을 가능하게 하는 것이다.(오코우치, 1937~1938)

그리고 통제에 대해 다음과 같이 논한다.

통제에 의해 공업 생산력을 확충하려는 생각은 이상적으로는 결코 나쁜 제안은 아니다. 잘 실행된다면 최소의 임금으로 최대의 생산력을 발휘할 수 있다. 그러나 그러기위해서는 운용의 묘를 잘 발휘해야만 한다. (…중략…) 질 좋고 저렴한 상품의 내량생산을 목표로 하는 과학공업주의는 통제경제로 인해 현저히 방해되고, 소극적 자본주의공업과 같이 코스트가 높은 공업만이 그 은혜를 받게 된다.

그러나 그렇다면, 생산에 종사하는 사람들의 노동력은 어떻게 되는 것일까. 그것은 도사카가 지적한 것처럼, 말 그대로 농촌의 노동력에 의지하는 것이었다. 정확하게 말하자면 이러한 이론은 일본을 제외한 아시아의 노동력의 희생 위에서 성립되는 것이었다. 이는 공예지도소가 아시아 노

동력을 사용하여 일본 디자인(기획)과 경제성장을 실현하려 한 것과도 겹쳐진다.

산업합리화 운동은 1930년대에 시작됐다. 1930년대에는 임시산업심의회가 설치되어 상공성을 중심으로 산업의 합리화가 추진되었다. 또 한편에서는 1934년 관영인 하치만八幡제철이 민간 제철회사와 통합되어 반관반민인 일본제철이 설립되는 등, 기간산업을 국가관리 체제로 만드려는 움직임이 진행되고 있었다. 또한 전쟁 시에는 내연기관을 가진 병기가 되는 자동차를 통제하기 위해, 1936년 '자동차제조업법'이 제정되었다. 에너지에 관해서는 이미 1934년에 '석유업법'이 제정되었다. 제2차 세계대전은 내연기관의 총력전이 되었다. 바로 석유가 승패를 가르는 요인이 되는 전쟁이었다. 이러한 합리화와 통제의 움직임은 1938년 '국가총동원법'으로 이어졌다. 그리고 '국방국가체제', '신체제'라는 사회상황으로 연결되었다. 그러한 사회상황 속에서 이미 고구레 조이치나 구라타 지카타다가 생각한 규격화나 합리주의가 새롭게 재편될 수 있었다. 즉 문화로서의 합리주의가, 소위 정치의 합리주의 속에서 재편된 것이다.

이러한 상태에서 상공성 공예지도소도 당연히 합리화, 규격화라는 문제를 주요 논점으로 삼아야 했다. 이윽고 전쟁하의 상황이 되자, 공예지도소에서 기관지 『공예뉴스』 등을 통해 디자인이 어떻게 기능할 것인가에 대한 문제를 빈번하게 다루게 되었다. 예를 들어 『공예뉴스』 1943년 9월호에서는 「군수산업에서의 공예 기술 활용」이라는 특집을 기획하여 디자인 관계자와 군부 사이의 좌담회를 다뤘다. 이 호의 권두에는 사이토

노부하루가 「결전하의 공예문제」라는 글을 싣기도 했다.

단순한 옛날 전쟁이라면 모르겠지만, 오늘날의 전쟁은 국가의 총력 대 총력의 싸움이다. 무력전에서 이겼다고 해도 사상전에서 지는 일도 있다. 무력으로 점령한 지역도 건설이 순조롭게 진행되지 않으면 확보한 것이라고 할 수 없다. 제일선에서 아무리 용맹하게 싸우고 있다 하더라도 후방에서 국민생활의 안정이 결핍된다면, 전력 보급의 샘은 고갈되고 만다. 모든 물건과 사람이 정부의 지도와 국민의 자각을 통해 유기적으로 조금의 낭비도 없이, 물 흐르듯 매끄럽게 진행되어 오케스트라와 같이 연주되어야 한다. 어떤 부분에서도 낭비나 유희는 절대 없어야 한다. 만약 있다고 한다면 그것은 정부의 지도가 나빴거나, 국민의 자각이 부족했기 때문이다.

그런 의미에서 이러한 결전하에 공예는 공예로서 적절한 역할을 맡아야만 한다. 또한 충분한 역할을 다해야만 한다.(사이토, 1943)

상공성 공예지도소의 이러한 문제의식은 구체적으로 합리화와 규격화로 이어졌는데, 그것은 앞서 고구레 조이치나 구라타 지카타다가 했던 디자인을 베이스로 전개되었던 것이다.

3. 디자인의 내셔널리즘

근대 유럽 디자인을 돌이켜보면, 공업화에 대한 비판과 함께 전개됐던 윌리엄 모리스의 미술공예운동부터 독일의 바우하우스, 그리고 러시아 아방가르드에 이르기까지, 19세기 말에서 1920년대까지의 활동은 모두 디자인을 통한 생활 변혁을 주장하고 있던 것을 알 수 있다. 그들은 디자인에 의한 유토피아를 꿈꿨던 것이다. 유럽의 근대 디자인 운동은 역사적인 관점을 가진 유토피아를 꿈꿨기 때문에 좌절한 것이라고도 말할 수 있다.

한편, 일본의 근대 디자인은 디자인을 통해 생활을 변혁하려는 관점을 갖고 있지만 유토피아를 꿈꾸기보다 식산흥업 정책부터 산업합리화 정책이라는 그때그때의 산업정책을 배경으로 한 운동이었다.

지금까지 살펴본 것처럼, 일본의 근대 디자인이 본격적으로 시작된 것은 1920년대였다. 1920년대부터 30년대에 걸쳐 등장한 고구레 조이치, 모리야 노부오, 구라타 지카타다 등의 디자이너들은 각각 사물의 디자인을 통해 이상적인 생활을 실현하고자 했다. 그러나 그들은 이상적인 생활을 제안하면서도 결국 그것을 산업합리화, 생활합리화와 같은 국가 차원의 운동과 연관지었다.

그런데 디자이너는 아니지만 제2차 대전 중에 디자인 평론가로서 활동한 고이케 신지小池信二도 역시 디자인을 통해 사람들의 생활을 조직해야한다고 주장한 바 있다. 제2차 세계대전 중에 고이케가 주장한 디자인은, 근대 디자인의 기묘한 측면을 전형적인 형태로 보여준다. 그것은 디자인

에 의한 생활의 재조직화, 합리화, 문화운동과 깊게 관련되어 있다.

고이케 신지는 디자인 평론가 가쓰미 마사루^{勝見勝}보다 조금 앞선 세대로, 일본 디자인 평론의 선구자 중 한 명이다. 고이케는 대학에서 미술사를 전공했고, 1941년부터는 공예지도소에서 조사 및 평론 활동을 했다.

근대 디자인을 실천한 디자이너들이 구체적인 사물의 디자인을 통해 사람들의 생활을 변혁하려고 했다면, 평론가인 고이케는 그러한 생각을 조직화하여 운동으로 전개해 나갔다.

그는 1936년 '일본문화공작연맹'의 설립에 이사로 관여하였다. 이 단체의 멤버를 보면, 이사장으로 기시다 히데토^{岸田日出刀}, 회원에 구라타 지카타다, 사카구라 준조, 야마와키 이와오^{山脇巌} 등의 이름이 포함되어 있고, 르 코르뷔지에나 바우하우스 디자인에서 영향을 받은 국제적인 시각을 지닌 디자이너와 건축가들이 모여 있었다. 일본문화공작연맹은 입회자를 모집하기 위해 다음과 같은 글을 발표했다.

지금 일본은 아시아의 맹주로서 장기적인 건설에 들어섰다. 건축계를 비롯해 일반 공작문화의 각 분야는 점점 다사다난한 시대를 맞게 된다. 그러니 장래 다가올 신체제에 맞춰 각계에 부여될 사명은 매우 중대하다. 왜냐하면 흥아라는 대업의 진짜 성공은 문화의 위력에 의해 가능하기 때문이다.(『현대건축』, 1939.6)

앞에서도 언급했지만 일본문화공작연맹에는 국제적인 시각을 가진 디

자이너들이 참가하고 있었다. 바우하우스에서 직접 배운 야마와키와 같은 디자이너를 비롯하여, 근대 디자인의 합리주의를 일찍부터 일본에서 전개했던 디자이너 중 하나인 구라타 등이 참가했다. 그러한 국제적 시각을 지닌 디자이너들이, 여기에서는 '흥아의 맹주'로서 일본 문화를 연출하자는 주장을 하고 있는 것이다.

새로운 일본문화를 구체적인 사물의 디자인에 의해 만들어내야 한다는 사고방식이, 고이케의 경우에는 더 나아가 국가의 정책으로서 실천해야만 한다는 사고와 연결되어 있었다.

도쿠가와 시대에는 무사, 백성, 상인 등, 직업적 계층이 있어, 각각 신분에 맞게 국민생활의 규정이 행해지고 있었던 것을 누구나 알고 있다. 게다가 주택도 가재도구도 주인의 신분에 맞게 각각 정해져 있어서, 여유가 있어도 그 신분 이상의 것을 가질 수는 없었다. 그렇게 도쿠가와 시대에는 질서 있는 생활문화가 구성되었고, 일상의 생활용품에 이르기까지 독자적인 조형 양식이 형성되었다. 그 양식에는 가마쿠라 시대의 실용적이고 강건한 조형 감각이 다분히 전해지면서도, 쇄국을 내세운 도쿠가와의 산업정책에 근거한 국민감정이 나타난다. 이러한 것은 에도의 상인이 사용하고 있던 동전함 하나를 봐도 명백하다. (…중략…)

히틀러가 원래 예술가를 지망했다고 전해지는 것만 봐도, 오늘날 독일에서는 이러한 조형정책이 매우 중시되고 있는 것이다. 그것도 나치식으로 매우 철저히 조직적이다. 먼저 민족 생활환경으로서의 풍경 즉, 향토경관의 문제부터

시작해서 도시의 경관, 직장의 미관, 생활용구의 조형 등 모든 가시 현상에 이른다. (…중략…)

이렇게 가시적인 생활환경을 규정하여 능률과 건강의 증진을 도모함과 함께 국민 생활감정을 지도, 통제하는 것이 조형 정책의 목표이다. 이러한 정책은 신체제하의 일본에 가장 필요한 것이면서, 가장 결여된 것이기도 하다. (…중략…) 예술과 정치가 완전히 유리되어 있는 일본의 현 상황에서는 먼저 국가기관에 의한 조형 정책의 확립이 급무일 것이다.(고이케, 1943)

고이케는 예술과 정치가 유리된 상태를 비판하고, 국가기관에 의한 조형 정책을 실시해야 한다고 제안하고 있다. 그리고 그 모델을 나치에서 찾고 있다. 실제로『범미계획汎美計画』에서 그는 '신흥 독일의 공작문화'라는 제목의 글을 통해 나치의 문화정책을 자세히 소개하고 있다.

근대 디자인의 특징이 사물의 디자인을 통해서 대중의 생활 개혁을 목표로 삼았음은 이미 몇 번이나 언급했다. 그렇다면, 국가기관에 의한 조형 정책을 통해 사람들의 생활, 그리고 문화 전체를 변혁시키려는 발상 또한 근대 디자인의 발상과 무관하지는 않은 것이다.

고이케는 당시의 '신체제' 정책 그 자체가 사람들의 생활을 재편성하는 것이므로, 그 자체가 디자인 운동과 관련하는 것이라고 말한다.

신체제는 국민 생활에 하나의 방향을 부여했다. 국민도 역시 이 방향을 향해 양식을 통일해야 하는 때가 오고 있다. (…중략…) 오늘날 시장에 나와 있는 가

구나 조명을 보면, 국민 주택과의 관계를 잃고, 종류면에서도 규격면에서나 대부분 집을 통한 생활의 통일성이 파괴되어 있다. 따라서 이를 해결하기 위해서는 주거 생활양식을 합리화하는 것이 반드시 필요한 것이다.(고이케, 1943)

1920년대 디자이너들과 공통적으로, 고이케는 국민 생활문화를 고민하면서 구체적으로 디자인의 규격화를 떠올렸다. 근대 디자인이 기계 테크놀로지를 배경으로 형태가 만들어졌기 때문에 가능한 발상이라고 할 수 있다. 따라서 일본문화공작연맹의 멤버들이 모더니스트였다는 것은 우연이 아니라 할 수 있을 것이다.

1940년대 일본의 상황에서 고이케 신지는 사물의 디자인을 통해 대중의 생활을 변혁하는 것을 목표로 했다.

만약 나라의 '정책'이라고 전하기 위해서는 방향과 권력 그리고 국가적 규모를 구비한 것이어야 한다. (···중략···) 이러한 '정책'을 가장 강하게 요구하는 것은 전체주의 체제의 국가들이다.(고이케, 1943)

이러한 고이케의 발언이야말로 일본 근대 디자인의 근원적 모순을 보여주는 것이다.

4. 일본적인 디자인

1930년대부터 1940년대 전반의 디자인에서는 국가적 요청과 더불어 '일본적인 것'이라는 주제가 큰 화두로 전개되었다. 그런데 그 '일본적인 것'이란 결국, 내부를 향해 진지하게 생각됐던 것이 아니었다. 그것은 '일본적인 것'의 결여를 지적하면서 일본인에게 있어 관념화된(즉 모두가 알고 있는 형태로 관념화된) 일본의 디자인 보캐블러리와, '새로운 것'을 혼재한 디자인을 만든 것에 지나지 않는다.(〈그림 52〉, 〈그림 53〉, 〈그림 54〉) 예를 들어 스기야마 아카시로杉山赤四郎가 1938년에 니혼바시에 있던 미쓰코시 백화점의 가구설계부에서 선보였던 일본식 양실 모델룸의 인테리어 디자

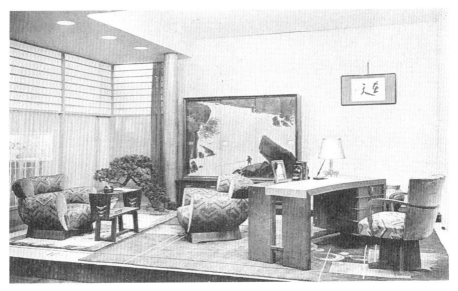

그림52 1930년대에 만들어진 '일본적인 것'이라는 말을 반영하기 위해 일본적인 것을 기호로 다룬 디자인이 출현했다. 스기야마 아카시로가 비단으로 감싸 만든 의자가 보인다.

그림53 일본적인 것을 서양가구와 섞은 디자인. 바우하우스의 마르셀 브로이어가 디자인한 동관으로 만든 캔틸레버(cantilever) 구조의 의자를 그대로 모방하여 대나무로 바꾼 것이다. 디자인은 기도코로 우분지(城所右文次), 1937.

그림54 일본식 벽인 후스마(襖)를 사용한 일본풍의 방에 서양식 가구를 놓았다. 이것도 '일본적인' 디자인으로 제시되었다. 디자인은 노구치 도시히로(野口寿郎), 1937.

인을 보자. 구체적으로 말하자면 다다미 방에 대나무로 짠 헤드를 댄 침대를 둔 침실, 전통적인 직물로 만든 소파를 넣은 서재를 디자인한 것이다. 그 인테리어 디자인을 실은 카탈로그『근대가구장식자료』제16집(洪洋社)은 그러한 일본식의 인테리어를 "신시대의 일본 정신을 바탕으로 한 실내장식"이라고 일컫고 있다.

1930년대부터 1940년대 전반에 전개됐던 이러한 일본식 인테리어 디자인은 1945년 패전을 계기로 해서 일단 사라졌다.

그렇다고 해도 '일본적인 것'이라고 말할 때, 왜, 결국은 일본인이라면 누구나 알고 있는 일본적인 것이라는 관념화된 이미지가 나오게 되는 걸까. 그것은 일본인이라면 당연히 알아야 하는 관념과도 중첩된다. 한마디로 말하자면, 그러한 관념화된 이미지를 지배하는 힘이 일본인들 사이 어딘가에서 움직이고 있다는 게 아닌가.

인테리어 디자인(물론 당시에 이렇게 부르지는 않았지만)에서 가장 빠른 시기에 의식적으로 '일본적인 것'이라는 것을 테마로 삼은 디자이너 중에 스기모토 후미타로杉本文太郎가 있다. 스기모토는 메이지 중기에서 후기에 걸쳐서 적지 않은 수의 일본 주택에 관한 '실내 장식'의 책을 썼다. 그중 하나로 1910년(메이지 43)에 낸『일본 주택 실내 장식법』이 있다. 여기에서는 서양적인 인테리어가 아니라 일본적인 인테리어를 주장하는 스기모토의 입장이 명확히 드러난다. 근대에 들어 시작된 인테리어 취미는 산업 부르주아지와 정치가 등의 특권 계급 사이에서 시작되었는데, 일본도 예외는 아니었다.

일본의 경우 공적인 장소를 서양식 인테리어로 하자는 주장이 많았다. 그러한 시대에 나온 이 책의 서문은 다카하시 요시오高橋義雄가 썼는데, 그는 다음과 같이 말하고 있다.

메이지의 태평성대도 이미 40여 년이 지나고 의식(衣食) 수준이 향상함에 따라 점차 주택의 개선 및 실내 장식에 관한 일이 세상 사람들의 주의를 끌기에 이른 것은 국운이 융성한 덕이 크니 이에 기뻐하지 않을 수 없다. 그러나 유신으로 인한 개혁 후, 시골의 무사들이 전쟁에서 승리한 세를 업고 호걸 장식을 주택에 쓰는 것은 살풍경이다. 또한 서양에 심취하여 오래된 것은 모두 배척해 화양이 혼동된 정체불명의 양식이 판을 치고 있다. (…중략…) 당당한 신사의 객실에도 정체불명의 양식이 사용되어 식자의 비웃음을 사는 경우가 적지 않으니, 이러한 때에 스기모토 후미타로 씨의 실내장식법이 출간된 것은 정말로 이 시대의 요구에 응하는 것으로, 병에 딱 맞는 약을 얻은 것이라 하겠다.

여기에서 그는 메이지유신 이후 하급 무사의 '촌스러운' 취향과 '서구 사대주의'에 대해 불편한 감정을 노골적으로 드러내며 비판하고 있다. 스기모토의 『일본 주택 실내 장식법』이 그 당시 어떤 위치에 있었는지 이 서문을 통해 추측 가능하다. 스기모토는 제언에서 일본과 서양의 차이를 예로 들어 "그들은 화려함을 사랑하고 우리는 담백함을 귀하게 여기며, 그들은 편리함을 좇으나 우리는 자연스러운 것을 귀하게 여기므로, 우리에게서 화려함, 농후함, 실리를 취하고자 한다면, 애써 그것을 벗어나야만

합니다"라고 열거한다. 그러나 결국 '일본적인 것'은 무엇을 근거로 하는 것인가의 문제가 되면, '이것이야말로 국민성의 발견에 다름 아니다'고 말할 수 밖에 없게 된다.

그리고 다음과 같이 말한다.

국민의 특성이란 무엇인가 하면, 우리 국민 최대의 특색은 굳건한 단결력에 있습니다. 전체가 하나를 이뤄 서로 떨어지지 않는 것입니다. 작게는 집을 이루고, 크게는 나라를 이뤄, 가족은 모여 한 사람과 같고, 국가는 조화를 이뤄 한 집과 같습니다. 외람된 말씀이지만 우리 황실은 국조의 후예로서, 국조는 넓고도 심오한 사려를 가지고 이 나라를 세웠고, 나라에 경사롭고 백성에게는 복이 있도록 영원무궁히 창성할 기초를 놓았습니다. 신민이 국조를 경외하고 숭배하던 생각은 그 신의 후손인 현 폐하에 있어서도 변치 않습니다.(위의 책)

스기모토는 '일본적인 것'의 관념을 확실한 것으로 보고, 그 관념을 통해 초 코드화*하는 힘을 결국에는 '천황'에서 구한다. 그러나 야스다 요주로保田與重郎가『일본의 다리日本の橋』에서 말하고 있는 '일본적인 것'은 명증적인 것은 아니다. 그럼에도 불구하고 야스다가 '일본적인 것'에 대해 이야기한 이유는, 같은 시대를 살아가면서 일본적인 것이 소실되고 있다는

* 들뢰즈에 의하면 기호를 어떤 코드에 따라 엮어서 기호나 메시지를 만드는 조작이 코드화(codage). 송신자의 생각을 말이나 몸짓, 그림이나 글씨로 바꾸는 과정이다. 초 코드화(sur-codage)는 다양한 코드의 의미를 하나의 대문자 기호나 기표로 결집해 나가는 것을 말한다.

의식 때문일 것이다. 다음과 같은 글에서도 그 생각을 엿볼 수 있다.

> 나는 여기에서 역사를 말하기보다 아름다움을 말하고 싶다. 일본의 미가 어떤 형태로 다리에 나타났는가. 다리에 대해 어떻게 생각했고 표현했는가, 그러한 일반적인 생성의 미학이라는 문제를 애처롭고 쓸쓸한 일본의 사물로부터 끌어내어 오늘날 일본의 젊은이들을 설득하고 싶다.(야스다, 1936)

즉, 야스다는 일찍부터 일본적인 것이 존재하고 있었음을 전제로 삼고 있다. 그리고 오늘날 그것을 잃어버렸다고 말하면서, 그 상태에 무관심한 사람들을 비판하고 있다.

야스다의 논의는 일본적인 것이 대체 어떠한 것인가에 대한, 근본적인 문제를 포함하지 않는다. 그러나 일본적인 것이 소실된 상황을 지적하고, 게다가 그러한 사태에 관심 없는 현상을 비판한 것은 설득력이 있었다. 왜냐하면 누구나 어떤 식으로든 그것을 느끼고 있었기 때문이다. 어떤 식으로든 느끼고 있었다는 것은, 바로 근대적인 자아의 존재에서 무언가 부재를 느끼고 있었던 것이다.

동시대 다른 텍스트에서 일본적인 것에 대한 결핍감이 야스다와는 또 다른 형태로 나타난 것을 볼 수 있다. 다니자키 준이치로谷崎潤一郎는 도쿄에 대해 쓴 글『도쿄를 생각한다』*에서 다음과 같이 얘기한다.

* 『東京をおもふ』. 한국에는 『도쿄생각』(글항아리, 2016)으로 번역되었다.

나는 제국관이나 오데온좌 주변에 가서 서양 영화를 보는 것이 유일한 소일거리였는데, 마쓰노스케(松乃助)*의 영화와 서양 영화의 차이는 곧 일본과 서양의 차이로밖에 여겨지지 않았다. 나는 서양 영화에 나타난 완벽한 도시의 모습을 보면 점점 도쿄가 싫어져서, 동양의 외딴 시골에서 살아야 하는 나의 불행을 슬퍼하게 됐다. 만약 그 때 돈이 있고 처자식의 속박이 없었다면 나는 서양으로 날아가서 서양인의 생활에 동화되어 그들을 취재하여 소설을 쓰고, 일 년이라도 더 많은 경험을 했을 것이다. 1918년(다이쇼 7)에 중국에 놀러간 것은 그 채워지지 않는 이국취미를 조금이라도 달래기 위한 것이었지만, 여행의 결과 나는 도쿄를 더 싫어하게 되었고 일본이 싫게 되었다. 왜냐하면 중국에는 예전 청나라 시대의 모습이 남아있기 때문이다. 평화롭고 한가한 도회나 전원과, 영화에서 봐왔던 서양에 전혀 뒤지지 않는 상하이나 텐진과 같은 근대 도시, 이렇게 오래된 것과 새로운 문명이 어깨를 나란히 견주고 있다.(다니자키, 1934)

다니자키는 자신이 얼마나 도쿄나 일본에 애정이 식어버렸는지 이야기한다. 그렇지만 그런 발언은 지극히 역설적인 것으로 보인다. 그는 영화 속에서 볼 수 있는 서구와 같은 도시가 일본에는 없는 것, 그리고 상하이와 비교해도 일본의 도시가 열등하게 보이는 것에 불평을 늘어놓고 있는 것이다.

다니자키가 이 문장을 쓴 것은 1934년이다. 그리고 여기에서 인용한

* 　오노에 마쓰노스케. 일본인 최초의 영화배우이자 감독.

부분은 1918년경부터 관동대지진[*] 무렵까지 다니자키가 도쿄와 일본에 대해 지녔던 인상을 기억해내서 얘기하는 부분이다. 이 문장을 쓴 시점에 그는 이미 간사이의 아시야[**]로 이주했고 서양적인 것에서 일본적인 것으로 완전히 관심을 돌린 때였다. 따라서 여기에서 도쿄나 일본에 대해 불평하고 있는 것은 역설이라고밖에는 볼 수 없다.

일본적인 것에 대한 논의가 나올 수 있었던 것은 근대적인 자아의 존재에 대한 분열이 점점 더 심해지고 있기 때문이다. 디자인 영역에서는 1920년대부터 1930년대에 퍼진 합리주의 디자인과 기능주의 디자인을 주창한 아방가르드에 대해, 그것이 단순히 표층적으로 구미 디자인을 참고한 것일 뿐, 스스로의 문화에는 근거를 두지 않았다는 의문이 그 배경 중 하나가 되었다.

그러나 거기서 말하는 일본적인 것은, 이미 언급했던 것처럼 논리적인 명증성을 가진 것은 아니었다. 그럼에도 야스다 요주로의 설명은 설득력을 가지고 있었다. 즉 그것을 논리적으로는 부정확하다고 지적할 수 있더라도, 그 발언이 가진 힘 자체를 억누를 수는 없었던 것이다. 그러한 언설은 그야말로 금세 프로파간다로 변하기 쉬웠다.

프로파간다로 변하기 쉽다는 것은 즉, 논리로서 정확하던 그렇지 않던, 일본인이라면 이해할 수 있는 것이라는 점에 논리의 바탕을 두고 있기 때

[*]　1923년 9월 1일 간토 · 시즈오카(靜岡) · 야마나시(山梨) 지방에서 일어난 대지진. 12만 가구의 집이 무너지고 45만 가구가 불탔으며, 사망자와 행방불명이 총 40만 명에 달했다.
[**]　아시야(芦屋) : 효고현 남동부에 있는 시.

문이다.

앞에서 언급한 것처럼 스기모토 후미타로가 메이지기에 '그가 일본민족의 일원인 이상, 반드시 일본적인 것을 자기 안에 가지고 있음에 틀림없다'고 말했던 방식으로 일본적인 것을 이야기하고, 일본적인 것의 근거를 초월적인 것으로 보고 천황에서 찾은 것 역시 논리로서는 비슷한 것이라 볼 수 있을 것이었다.

이러한 언설이 프로파간다로서 사용됨으로써, 결국 일본적인 것은 대체 무엇인가 하는 문제가 구체적으로 논의되지 않은 채로 누구나 알고 있다는 인식이 퍼지게 되어버린 것이다.

1941년 상공성은 전쟁 시국에 있어야 할 국민생활용품이란 무엇인가를 테마로 한 '국민생활용품전'을 개최(〈그림 55〉, 〈그림 56〉, 〈그림 57〉)하고, 『공예뉴스』에 그와 관련되어 열렸던 좌담회의 내용을 실었다. 토론자로 하세가와 뇨제칸長谷川如是閑, 곤 와지로, 시키바 류자부로式場隆三郎, 호리구치 스테미堀口捨己 등 11인이 참가하는 외에 공예지도소에서도 5명이 참가했다. 여기에서 하세가와는 다음과 같이 발언했다.

"'국민적', '국민 ○○' 등의 말이 요즘 자주 들리는데, 일본에서는 이러한 것들이 요즘 시작된 게 아니라, 옛날부터 있었다가 메이지 이후에 사라졌던 것이다. 오늘날 다시 문제시되고 있는데, 사실 지금이야말로 이것을 재현해야 할 때이다. 그것도 '마음'과 '형태'로 완성해야 한다. 그런데 이제까지 전문가들의 방식은 '형태'만 있고 도무지 '마음'이 따라오지 않았다. 그러니 세계적으로 나아갈 수 없다. 지금 요구되는 것은 '마음'과

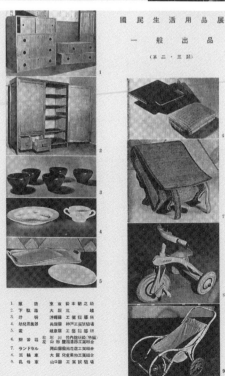

그림55(左上) 국민생활용품전람회에 관한 기사.

그림56(右上) 국민생활용품전람회에서 제안한 유닛 가구. 전쟁은 합리화된 디자인을 요청했다.

그림57(左下) 국민생활용품전람회에 전시된 디자인. 국민 표준화와 관련된 디자인을 구체적으로 볼 수 있다.

'형태'로 체득하여 기술로 나타낼 수 있는 것이어야 한다. (…중략…) 또한 국민형으로서는 다음 두 가지의 사고방식이 있다. 하나는 전통적으로 없어지지 않은 것, 지금 하나는 시대의 변화에 의해 생겨난 것이다. 오늘날 국민형이라고 일컫는 것은 후자만을 가리키는 것이지만, 그것은 편향된 것이다. 예를 들어 여학생들이 입는 하카마袴なそ는 메이지 시대에 생겨나 지금까지 전해지는 것이지만 이것은 일본인의 마음에 잘 맞기 때문이다.(하세가와, 1941)

하세가와는 여기에서 두 개의 단어를 대비적으로 사용하고 있다. '마음'과 '형태'라는 단어의 대비인데, 그것을 하세가와는 '일본'과 '세계'라는 대비와 대응시키고 있다. 그는 세계라는 단어를 국제적이라는 의미로 사용한다.

즉, 하세가와는 '형태＝국제적인 것＝서양적인 것'을 서로 연결시킨다. 한편으로는 형태의 배후에 마음이 있는 것을 일본적이라고 말한다. 그것은 마치 야스다가 서양적인 것을 구축적인 것으로 파악하고, 일본적인 것을 자연적인 것으로 파악한 것과도 맞물려 있다.

재미있는 것은 여기에서 하세가와가 설명하려고 한 일본적인 것의 특징을 그대로 '국민생활용품전'의 취지에도 대입시키고 있다는 점이다. 그는 "그리하여 '마음'은 이 전람회의 주류인 네 가지 조건의 밖에 있는 것이 아니라, 이 모든 것과 관련된다. '마음'은 '형태'와 관련된다"고 설명했다.

이와 관련하여 '국민생활용품전'에서 제시된 국민생활용품이 갖춰야 할 네 가지 조건은 다음과 같다. ① 실질적이고 견고한 것, ② 재료를 절약

할 것, ③ 사용에 편리할 것, ④ 간결하고 아름다울 것.

이러한 지표는 말할 것도 없이 전쟁 시국하의 경제적 요청에서 기인한 것이다. 즉 그것은 경제적 요청인 동시에, 합리적이면서 기능적 요청이었다.

경제적 요청이야말로 그들이 서양적인 것이라 했던 특징이겠지만, 여기에서는 그것이 일본적인 것으로 변해버렸다. 이러한 수사학적인 논리의 전개가 허용된 것에도 이 시대의 논의 방식이 지녔던 특징이 나타난다.

이미 언급한 것처럼, 1930년대에는 생산을 중심으로 한 기계적 합리주의 디자인이 한 축에서 퍼져가고 있었다. 또 다른 축에서는 일본적인 것이 강조되었다. 그리고 그들은 서로 반발하는 것처럼 보이지만, 하세가와의 발언에서 볼 수 있는 것처럼 수사학적으로 결속해버렸다.

따라서 일본적인 것에 대한 질문은, 결국 메이지 이래 일본 근대를 어떻게 다룰 것인가 하는 질문으로 귀결된다.

그러나 제2차 세계대전 후, '국제적 수준과 규모를 갖춘 일본'(겐모치 이사무가 1960년 준공한 호텔 뉴저팬의 인테리어 디자인에 대해 이렇게 말했다)과 같은 유행이 퍼져 감에 따라 '일본적인' 디자인이 다시 한번 부상하게 된다.

누구나 알고 있는 일본적인 디자인과 '새로움'을 섞어내는 작업이라는 것은, 바꿔 말하면 관념화된 일본 이미지를 공업사회(시장사회)의 전통(신화)에 접합하는 작업이었다. 공업사회(시장사회)는 항상 이노베이션(혁신)을 통해 차별화했고 그것에 의해 이윤을 얻어온 데다가, 새로움에서 가치를 발견한다는 전통(신화)을 만들어냈다. 1950년대부터 1960년대에 걸쳐 자포니카 스타일이라고 불리우는 일본식의 모던 인테리어 디자인이 다

시 출현했던 것은, 그 시대에 사회적인 유행이 형식적으로 '일본적인 것'의 이미지를 가진 환경을 요구했기 때문일 것이다.

제2차 세계대전 후, 겐모치 이사무나 야나기 소리 등 자포니카 스타일을 시도한 많은 인테리어 디자이너들이 과연 '천황'이라는 개념을 명확히 의식하고 있었을지는 의문이다. 이른바 '패전 후의 무력감'에서 다시 찾아올 '고도성장'을 향해 움직이기 시작한 사회의 분위기가 자포니카 스타일이라는 일본의 아이덴티티를 구체적으로 디자인하기를 욕망했기 때문에 자포니카 스타일이 융성했다고 하더라도, 과연 그 당시 사회가 스기모토처럼 명확하게 '천황'을 의식하고 있었다고는 생각하기 어렵다.

하지만 자포니카 스타일이 전제하고 있던 것이 일본인이라면 누구나 알고 있는 관념과 겹친다는 점에서, 그것이 스기모토가 말하는 '천황' 그 자체는 아니지만, 그 관념을 성립시켜 초 코드화(코드는 의미를 확정시켜 가는 힘이다. 따라서 초 코드는 그러한 일체의 규범을 초월하는 것이라고 할 수 있을 것이다)하는 힘으로서 '상징'적인 것을 무의식적으로 인정하고 있으며, 또한 그 지배력을 받고 있기도 한 것이다. 그 '상징'적인 것은 일단 패전을 계기로 허虛의 중심으로 화化하여 눈으로 볼 수 없는 천황제의 상징성과 같은 것이라고 할 수 있다. 보통 초 코드화는 중심을 '허'가 아닌 '실체적인 것'에 두지만, 종전 후 일본에서는 허를 중심으로 했다. 그러므로 그것을 실체적인 것으로 하는 것은 문화(이데올로기)의 역할이라고 말할 수 있다. 결과로서 보면 허를 실체로 한 것이다.

알려져 있는 것처럼, 근현대사회의 경제 논리는 교환 가능한 유닛이자

모든 것을 양적 관계로 치환해버리는 화폐의 특성에 따라 인간관계를 해체시켰다. 그러한 상황 속에서 '일본적인 것'이라는 개념은 짧게나마, 시장경제의 틈을 비집고 다른 인간의 관계성을 보여준 것이다.

5. 전쟁과 그래픽 디자인

이제 1930년대부터 1940년대까지의 광고그래픽에 눈을 돌려보자.

오늘날에는 광고 표현이 다양화되어 마치 자유로운 메시지를 표현하고 있는 것처럼 보인다. 즉 광고는 광고적인 표현에서 분리되었고, 말하자면 예술적인 표현과 구별하기 어려워졌다. 이러한 상황은 종전 후의 고도 경제성장기를 지나면서 순식간에 전체적으로 퍼졌다. 사실 이러한 상황은 근대 광고가 시작된 이래로 계속되고 있었다. 예를 들어 잘 알려진 화가 로트렉의 그림과 그가 만든 포스터(광고)를 나란히 볼 때, 그것들을 표현만으로 구별하는 것은 상당히 어렵다. 일본에서는 이러한 유행이 소비적인 도시 사회로 이행되고 있던 1920년대에 진행되었다.(〈그림 58〉, 〈그림 59〉) 광고가 예술 표현과 구별하기 어렵다는 상황은, 1930년대에 기계미에 대해 열정적으로 논했던 이타가키 다카호坂垣鷹穗가 1931년 『예술적 현대의 여러 모습芸術的現代の諸相』에서 서술한 바 있다.

'예술을 위한 예술'이 어느샌가 '광고를 위한 예술'로 변했다. 제작 의도의 순수함을 뽐내는 지상주의적 예술의 여러 형식이 그 모습 그대로 상업예술으로

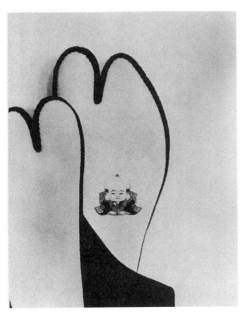

그림58 1930년대에는 새로운 그래픽으로 사진 몽타주가 출현했다. 1930년, 아사히 신문사는 국제광고사진전람회를 개최했다. 이 작품은 1등을 수상한 나카야마 이와타의 〈후쿠스케 타비〉 광고 사진.

그림59 아라이 센이 제작한 사진구성의 광고 시안 〈비누〉.

전화했다. 이 얄궂은 현상은 그러나 자본주의 치하의 현재로서는 매우 필연적으로 나타날 수 밖에 없는 사실이다. 가까운 예시는 소비생활을 영위하는 현대 도시의 길거리에서부터 얼마든지 볼 수 있다.(이타가키, 1931)

이타가키는 초현실주의나 구성주의의 표현이 얼마나 많은 광고 표현 속에 섞여 있는지 실례를 열거하면서 논했다. 이타가키가 말하는 광고는 단순히 그래픽 표현에 한정되지 않고 건축이나 도시까지도 그 대상으로 삼고 있다.

기존의 예술 형태 그 자체 안에서 '광고화적 현상'을 가장 대규모로 나타내고 있는 것은 말할 것도 없이 자본주의적인 대규모 건축이다. 예를 들어 금융자본의 전당인 은행을 비롯해서, 임대 오피스로 이용되는 마천루, 소비기관으로서의 백화점, 호텔, 흥행 건축으로서의 극장, 영화관과 같은 것이 그 대표적인 예이다.(위의 책)

오늘날만큼 철저하지는 않더라도, 도시가 광고장치화됨에 따라 광고를 예술 표현과 구별하기 어렵게 된 상태가 적어도 1930년대 일본에서 퍼져가고 있었다고 말할 수 있다. 이미 러시아 아방가르드는 예술과 사회의 통합이라는 것을 꿈꿨다. 그렇다면 예술이 광고와 구별되지 않는 상황은, 아방가르드의 그러한 꿈이 실현된 것처럼 보인다. 광고의 메시지는 자본 시스템이 만들어낸 것에 지나지 않는다. 철저히 관리 경제(예를 들어 사회주

의나 공동조합)의 아래에서는 광고 메시지가 성립하지 않는다. 그러므로 아방가르드의 꿈이 정말로 광고 속에서 실현된 것처럼 보인다고 한다면, 그것은 자본 시스템이 모든 표현을 다 포섭했기 때문이다. 자본 시스템은 단순한 경제 시스템이 아니라, 문화 시스템으로 기능한다.

예술과 마케팅

실제 1930년대에는 많은 그래픽 디자이너들이 아방가르드적인 예술까지도 소화하여 광고 표현의 다양성을 경쟁적으로 뽐내고 있었다. 예를 들어 1934년, 대규모 그래픽 디자인 전시회인 '국제상업미술교류전'(긴자 마쓰야)이 개최되었다. 프랑스에서 카산드르, 쟝 카류, 사토미 무네쓰구里見宗次 등 11명, 미국에서 게르하르트 페나 등 32명이 참가했다. 일본 그래픽 디자인은 점점 동시대의 국제 정보를 흡수하고 있었다.(〈그림 60〉) 이 전람회에 일본 측에서는 시치닌샤, 실용판화협회(다다 호쿠우) 도쿄 광고가 클럽(야마나 아야오山名文夫), 도쿄 인쇄미술집단(하라 히로무) 등 13개 단체가 참가했다.

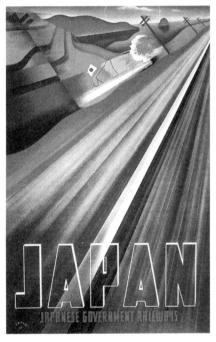

그림60 사토미 무네쓰구, 〈일본국유철도〉 포스터, 1937. 사토미는 당시 파리에서 활약했는데, 그의 디자인은 카산드르의 영향을 받은 것으로 보인다.

또한 1936년에는 전일본상업미술연맹(회장 스기우라 히스이)이 조직되었다. 여기에는 22개 단체가 참가했다. 이와 같이 이 당시 그래픽 디자인은 매우 활기를 띠고 있었다.

이제 1930년대부터 1940년대에 아시아에서 전개된 광고advertisement와 선전propaganda을 살펴보자.

당시의 자료는 많지 않다. 그중에서 모리나가 제과의 후지모토 미치오藤本倫夫가 종전 후 1930년대일 것이라 추정되는 '만주 모리나가'에 대해 언급한 것이 있다. 그는 1955년 '모리나가 비소 우유사건' 당시 홍보부장이었다고 한다.

광고 활동의 큰 기둥은 간판이었습니다. 옥외간판입니다. 벽 그림은 만주철도 노선을 따라 중국인의 벽돌집이 쭉 있는데 그 벽에 직접 광고를 그립니다. 역들을 따라 내려가면서 벽을 빌려달라고 섭외했습니다. 허락하면 과자상자 한 개를 대여료로 주었습니다. 벽을 먼저 하얗게 칠하고, 한쪽 구석에 모리나가 제과라고 사인을 넣고 그런 식으로 장소를 우선 확보한 후에 간판쟁이에게 그림이나 문자를 그리게 합니다. 글자는 일본어와 중국어를 같이 썼습니다. 옥외간판의 경우에는 철골이 없으면 안됩니다. 그렇지 않으면 강풍에 날아가버리니까요. (…중략…) 신문광고는 그렇게 하지 않았습니다. 그 중에서 지금도 기억나는 것은, 『만주일일신문』에 하야시 후보(林不忘)의 '단게 사젠(丹下左膳) 3'이 연재되던 때, 그것이 너무 인기를 끄니까 그 소설 아래에 일 년간 매일 모리나가의 광고를 냈던 것이죠. 화제가 되었죠.(시부야, 1978)

덴쓰가 편집한『광고 50년사』에 의하면 철도 선로에 접한 벽 광고나 옥외간판에서는 은단이나 눈약 광고가 눈에 띄었다고 한다. 그리고 "옥외광고가 대륙의 구석구석에서 눈에 띌 정도로, 그 노력은 보통이 아니었다. 그것만으로도 중국인들에게 큰 선전 효과가 있었다"(덴쓰, 1951)고 한다.

중국에서 방송됐던 라디오 광고에 대해서 간단히 살펴보자. 덴쓰가 편집한 같은 책에 의하면 1933년에 타이완에서 일본 광고를 방송했다고 한다. 이것은 물론 일본 최초의 라디오 광고였다. 또한 1936년부터 '만주국 신경 중앙방송국'에서 라디어 광고가 본격적으로 시작됐다. 광고주는 다나베제약, 나카야마타이요도, 칼피스, 글리코, 고단샤, 주부의 벗, 중앙공론, 마쓰다 램프, 메이지 생명 등이었다.

이 보고를 읽어보면 당시 중국에서는 일본기업의 광고로 일본 국내와 거의 같은 내용이 나가고 있었던 것 같다.

비록 초보적이기는 하지만 일본 광고에 마케팅 이론적 수법이 도입되기 시작한 것은 1920년대부터 1930년대경이었다. 이미 다룬 것처럼 제1차대전 후의 호경기를 배경으로 도시의 소비 규모가 커진 것이 요인이다. 당시 가장 활성화된 광고대리점인 만년사에서 일했던 나카가와 시즈카中川静는『광고와 선전広告と宣伝』(1924)에서 광고는 '뉴스'와 같은 메시지의 힘을 가지고 있다고까지 말한다.

우리 눈이 닿는 곳, 발이 닿는 곳, 사회 각 방면의 스테이지에 광고가 있다. 만약 그 앞에서 무대 막을 잘라버린다면, 사회라는 극장의 무대 뒤나 객석은 어떤

결과를 초래하게 될까. 광고주가 곤란해지고 신문사 대리업자 등이 곤란을 겪는 것은 물론이거니와, 결과는 단순히 한쪽으로만 끝나지 않을 것이다. 상공업은 정전이 된 전철과도 같을 것이다. 경제계의 침체, 실패, 실업의 참극상이 차례차례 일어날 것이다. 일반사회에서는 구직, 구인의 작은 일부터 시작하여 필수품 구입의 시기와 장소를 잃게 되고, 비싼 값에 불량한 물건을 사는 불이익에 빠지게 되고, 광고 뉴스에서 얻는 지식과 쾌락을 잃게 되는 비참한 상황을 연출하지 않고 끝날 수 있을 것인가.(나카가와, 1924)

원래 신문과 같은 미디어가 시장 경제의 정보를 중심으로 만들어졌다는 것을 상기해보면, 이미 신문 미디어가 수행하는 역할은 나카가와가 말하는 광고(뉴스)에 가깝다고 말할 수 있을지도 모른다. 그러나 광고의 뉴스는 사람들에게 '지식과 쾌락'을 제공하는 것에 특징이 있다고 그는 말한다. 과연 그러한 인식이 1930년대 일본 광고가 아시아를 향해 진출했던 시대의 모든 광고제작자들 사이에 공유되어 있었는지는 모르겠지만, 어느 정도는 일반화되어 있었을 것이다.

상품에 관한 메시지(광고)는 단순히 시장경제와 관련된 메시지일 뿐만 아니라, 이미 '지식과 쾌락'과 관련된 메시지(정보)로 다뤄졌던 것이다. 동시에 예술과 광고를 구별하기 어려운 상황이 진행되었다.

그러므로 1930년대에 중국을 비롯한 아시아에 퍼졌던 일본의 광고는 '지식과 쾌락'을 조직하는 메시지로 퍼져갔다고 해도 좋을 것이다. 매체로는 라디오 전파는 물론, 덴쓰의 『광고 50년사』가 기록하고 있는 것처럼

중국에서는 철저히 옥외 광고가 이뤄졌다. 후지모토가 말한 것처럼 만주 철도의 선로를 따라 서있는 집들의 벽에 간판을 그리기 위해서 '장소를 점점 늘려갔'던 것이다. 즉, 중국의 야외 공간, 그리고 주택 그 자체를 일본의 광고 미디어로 삼았던 것이다.

현재 우리들은 그 자체가 광고 장치화된 도시공간을 체험하고 있다. 물론 현대 도쿄와 같은 도시와 1930년대 중국은 전혀 다르다. 그러나 공간을 광고 장치로 삼는다는 사고방식이 공통적이다. 일본 전체, 중국 그리고 아시아 전체를 일본의 광고 장치로 삼은 것, 모든 환경을 광고 장치로 만드는 것이 항상 광고의 목적이다.

그러한 광고가 '지식과 쾌락'을 줬다는 인식 그 자체는 부정할 수 없다. 나카가와 시즈카의 시대보다 훨씬 더 현대와 가까운 시대에, 마샬 맥루한은 『인간확장의 원리』 속에서 '우리들이 광고라고 부르는 거대한 교육사업'이라고 말한 바 있다. 그리고 '경비가 드는 광고는 모두, 많은 사람들의 노력, 주의, 시도, 인지, 예술, 기술을 대표하는 것이다. 신문이나 잡지의 훌륭한 광고 제작에는 기사나 사설 등의 집필이 전혀 미치지 못하는 사고와 배려가 들어있다"(맥루한, 1967)고 했다. 맥루한의 이러한 지적은 광고가 '지식과 쾌락'을 주는 뉴스라는 주장과 닮아있다. 그러나 맥루한은 '광고는 뉴스이다. 서로 다른 점은 그것은 항상 좋은 뉴스라는 것'이라며 비판적으로 지적한다.

광고는 예술과 구별되지 않는 표현 방식으로, 뉴스로서 기능하고, 다시 맥루한이 말한 것처럼 교육으로서 기능한다. 그것은 자본의 메시지이기

때문이며, 광고의 존속은 자본 시스템의 존속과 함께 한다. 그러므로 그 존재를 부정할 수는 없지만, 그것은 '항상 좋은 뉴스'라는 지적대로 항상 현실을 일정한 틀 안에 놓는 '지식과 쾌락'의 뉴스라는 것이다. 즉, 광고는 어떤 일정한 틀 안에 있는 '지식과 쾌락'(이것을 '문화(＝제도)'라고 바꿔 말할 수도 있다)으로 사람들의 감각이나 의식을 조직해간 것이다.

따라서 일본 전체와 다를 바 없이 중국, 그리고 아시아 전체를 일본의 광고 장치로 삼은 것은 일본의 '문화(＝제도)'를 향해 아시아 전체를 조직해 간 것이나 다름없다. 그런데 그것은 결코 폭력적이지도 강요된 것도 아니었다. '지식과 쾌락'을 향한 욕망을 이용한 것이다.

광고의 이러한 기능은 오늘날에도 마찬가지다. 예를 들어 거대한 조직이 된 디즈니 기업이 내보내는 메시지는 이제 모두 광고라 할 수 있다. 그 디즈니의 메시지에 대해 A 도르흐만과 A 머투랄은 『도널드 덕을 읽는다』에서 "디즈니는 미국의 지배계급이 바라는 유토피아상"에 따라 다양한 세계상을 그리고 있고, 미국인 이외의 사람들에게 그러한 세계상으로 들어갈 것을 권유하고 있다"고 말한다.

복제미디어와 프로파간다

전시 체제에 들어서자 모든 산업이 군수산업으로 변해갔고, 광고 표현도 마찬가지로 선전(프로파간다)적인 표현으로 변해갔다. 일본의 광고는 국가 선전, 그리고 전쟁과 관련된 이미지를 만드는 기술에 전면적으로 이용되었다.

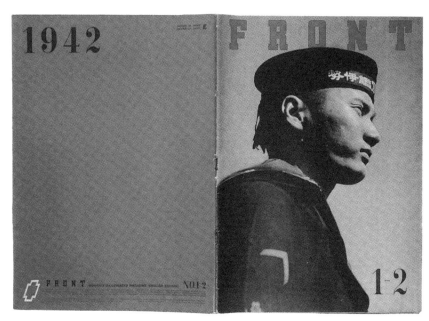

그림61 『FRONT』 창간호의 표지

　가장 잘 알려진 것은 1939년 참모본부 직속의 단체로 만들어진 '도호샤東方社'의 활동이다. 여기에는 오카다 조를 중심으로 하라 히로무, 이마이즈미 다케지今泉武治, 다카하시 긴키치, 기무라 이헤이, 가제노 하루오風野春雄, 기쿠치 준키치, 와타나베 쓰토무渡辺勉와 같은 디자이너, 사진가들이 참가했다. 또한 하야시 다쓰오林達夫, 나카지마 겐조中島健蔵, 하루야마 유키오春山行夫, 이와무라 시노부岩村忍 등의 소설가와 철학자들도 참가했다. 그들은 1942년, 대외선전 잡지 『프론트FRONT』를 만들었다. 『프론트』는 사진을 사용한 그래픽 잡지로 영어, 불어, 독일어, 이탈리아어, 중국어, 베트남어, 미얀마어 등의 외국어판 약 7만 부, 일본어판 5만 부가 발행되었다.(〈그림 61〉)

이탈리아 미래파에서 시작되어 큐비즘, 러시아 아방가르드, 다다, 초현실주의 바우하우스 등 근대 예술에 있어서 소위 아방가르드라고 하는 시도와 표현상의 기본적인 수법과 형식은 20세기 전반 그것도 1930년대까지 대부분 출현했다. 모더니즘 그래픽의 기본적인 보캐뷸러리가 된 표현 수법이나 형식의 대부분도 역시 20세기 전반에 만들어졌다고 할 수 있다. 그래픽 디자인도 역시 근대 예술의 실험적인 시도를 진행해나가는 시대정신과 테크놀로지가 낳은 환경의 변화와 깊게 관련돼 있다. 이미 언급한 것처럼 이타가키 다카호는 광고 표현 속에 20세기의 아방가르드적인 예술 표현이 얼마나 많이 들어있는가를 실례를 열거하면서 논했다.

실제 『프론트』의 아트 디렉터를 맡았던 하라 히로무를 비롯해 나중에 참가한 이마이즈미 다케지, 다카하시 긴키치는 모두 당시 이미 국제적으로 유행했던 근대 예술의 다양한 사조와 근대 디자인의 기본적인 표현 수법과 형식을 시대의 표현으로 인식하고 있던 디자이너였다.

수잔 손탁은 프로파간다에 대해, 근대적인 자본주의 안에서 형성된 것이며 그것은 이데올로기의 독점을 위한 근대국가의 교육과 전쟁 총동원을 목표로 한다고 설명한 바 있다.(손탁, 1972) 손탁이 말하는 이데올로기의 독점이라는 개념은 대중을 대상으로 한 근대 사회의 프로파간다를 이해하기 위해 매우 중요한 개념이다.

근대의 프로파간다를 생각하는 데 있어서 무시할 수 없는 것이 복제 미디어다. 근대 사회는 '대중'이라는 단어에 의해 '대중적인 인간'을 재편하고, 또한 그 '대중'이라는 존재에 의해 자기의 특성을 나타내게 되는데, 그

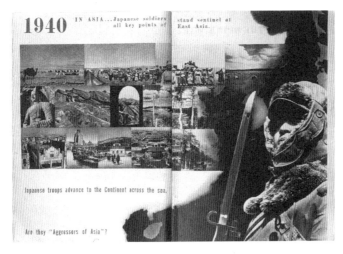

그림 62
『FRONT』3 · 4호의 디자인.
러시아 아방가르드의 엘 리치
스키의 영향이 분명하게 드러
나고 있다.

그림 63
엘 리치스키가 디자인한 잡지
『USSR의 건설』. 『FRONT』의
디자인은 이를 모방한 것이다.

그림 64
국책선전잡지 『사진보도』 창
간호(1938년 2월). 이 디자인도
역시 『USSR의 건설』을 모방하
고 있다.

러한 대중을 만들어내는 것이 복제 미디어다. 여기에서 말하는 복제 미디어란, 다양한 제품을 만들어내는 대량생산 시스템도 포함한다.

그리고 프로파간다가 이데올로기의 독점을 위한 활동이라고 한다면, 당연한 것이지만 최소한의 힘으로 최대한의 효과를 올리는(즉 경제적 효과를 올리는) 매스미디어를 사용해야만 한다. 『프론트』와 같은 그래픽 잡지도 예외는 아니었다. 『프론트』의 디자인은 러시아 아방가르드의 엘 리치스키 등이 발간했던 프로파간다 잡지 『USSR의 건설』을 모델로 한 것이었다.(〈그림 62〉, 〈그림 63〉, 〈그림 64〉) 그것은 얄궂게도 제2차 세계대전 전의 근대 일본 디자인의 정점을 보여주는 것이기도 하다.

광고에서 프로파간다로

일본 국내에서는 1941년경부터 '격파해버린다!* – 마쓰다 램프', '물, 모래, 부싯돌, 사다리, 맨소래담'과 같은 광고가 늘어났다. 대내, 대외 선전용 인쇄물도 대량으로 만들어졌다. 한편 일본을 선전하기 위한 작업이 아시아에서 실제로 행해지게 되었다. 중국에서 옥외광고를 만들었던 것과 같은 작업이었다.

그 예로, 오치 히로시大智浩가 『신 생활미의 방향新生活美の方向』(1944)이라는 책에서 아시아에서의 선전 작업에 대해 언급한 바 있다.

* 　원문은 "撃ちてし止まむ!". 1943년 2월 23일 제38회 육군성 기념일에 제정된 전쟁 선전 표어.

정해진 장소에 집합한 것은 오전 7시였는데, 편성된 ○○○○로 옮긴 것은 9시가 다 되어서였다. (…중략…) 트럭에 ○○명 정도씩 나눠 타고 이동한 곳은 뜻밖에도 항구가 아니라 병영이었다. 그리고 그 군부대에서 약 3주에 걸쳐 완전한 한 명의 군사로 엄격한 훈련을 받았다. 우리 부대에는 나이 오십을 넘은 노병부터 17, 18세의 청년까지가 각 직업별로 편성되어 있어서 ○○○명 중에는 작가, 화가, 도안가, 신문기자, 방송 관계자, 영화촬영 및 영사기사, 사진가, 인쇄업자, 작곡가, 시인, 만화가, 평론가, 종교인 외에도 청일전쟁 이래 선무공작*을 체험한 사람들이 포함되어 있었다. (…중략…) 이번에 편성된 문화부대는 지금까지의 보도군영과는 전혀 다른 성격의 편성 목적을 갖고 있었다. (…중략…) 문화부대는 무엇을 가지고 싸울 것인가, 말할 것도 없이 우리의 무기는 종이 폭탄으로, 이데올로기의 독가스를 제작하는 것과 같았다. (…중략…) 원주민과 적군을 이탈시키기 위한, 혹은 치안 유지, 사기 진작 및 국위 선양에 관한 포스터 제작 등이 행해졌다. (○는 원문을 그대로 옮긴 것)

재미있는 것은 오치가 동남아시아에서 네덜란드군의 프로파간다 때문에 고생했던 사실에 대해 기록한 점이다.

우리들은 적군이 뿌린 민가 선전이 의외로 집요하다는 것에 봉착했다. 대부

* 전쟁이나 사변으로 군대가 출병하여 적국의 영토를 점령하였을 때, 그 지역에 거주하는 주민을 군에 협력하도록 하거나 적어도 적대행위를 하지 않도록 하기 위해 행하는 선전·원조 등의 활동.

분은 본국을 잃은 네덜란드가 미봉책으로 '네덜란드는 반드시 부흥한다"는 의미의 운동과 A, B, C, D 포병진의 필승을 의미하는 V자 운동을 벌인 것이었다. 선전 매체로는 단순한 포스터나 팸플릿, 서적 등의 인쇄물 외에도 가구 집기류부터 의류, 장신구, 상품, 포장 등까지도 모두 사용하여, 자전거의 앞 부분 혹은 도시의 모든 눈이 닿는 장소에 간판을 만들거나 직접 벽에 그리고는 했다. 이것들을 다 철수하여 새롭게 민중 계몽 운동을 지도해야 하는 우리들은 AAA라는 3A운동을 개시했다. 세 개의 A는 Peminpin Asia Nippon, Pelindoeng Asia Nippon, Tjahaha Asia Nippon이라는 세 개의 아시아에서 따온 A로, 이것은 '아시아의 지도자 일본, 아시아의 모체 일본, 아시아의 빛 일본'이라는 일본의 입장을 추상적이기는 해도 아주 잘 표현해낸 것이다. 싱가포르의 민가가 새로운 방향을 향한 민중 운동의 출발점이 되었다.

그는 네덜란드가 문화적 네트워크를 만들어 놓았던 동남아시아 국가로 일본이 치고 들어갔을 때의 작업에 대해서, "어제까지 네덜란드 측이 이용했던 시설 및 자원의 대부분을 그대로 일본 측으로 스위치만 돌린 것"이라고 표현했다.

1930년대에 중국에서는 옥외간판이나 주택의 벽을 일본의 광고 장치로 이용했다. 그것은 앞에서도 이야기한 것처럼 중국에 일본의 문화(＝제도)로서의 틀을 만들어준 것이다. 그러므로 오치의 표현을 빌리자면, 일본은 중국에서, 그리고 동남아시아에서, 광고 장치의 회로를 바꾸는 것 없이, 스위치를 돌리는 것만으로 프로파간다의 장치로 바꾼 것이다. 광고 메시

그림65 나카야마 요시타카(中山文孝), 〈일본만국박람회〉 포스터, 1940.

그림66 작자 미상, 전쟁 프로파간다 포스터, 1941~1944.

지가 먼저 들어있던 곳에, 나중에 프로파간다의 메시지로 바꿔 넣기만 하면 됐다. 이것 또한 침략의 한 형태였다고 말할 수 있다.(〈그림 65〉, 〈그림 66〉)

제4장

소비사회의 디자인

양차 대전 간의 시대에는 빈곤이나 노동이 안고 있던 여러가지 문제로 부터 우리들을 얼마나 해방할 수 있는가 하는 것을 둘러싸고, 사회주의, 파시즘, 그리고 자본주의의 각 진영에서 정치선전적인 형태로 하우 투how to에 대한 논쟁이 벌어졌다. 그러한 이데올로기의 투쟁은 이윽고 제2차 세계대전으로 이어졌다. 그리고 종전 후의 냉전 구조가 탄생했다.

구 소련과 미국의 대립은 1980년대 말까지 계속되었다. 그러나 20세기 후반, 즉, 제2차 대전 후의 문화는 결과만 보면 세계적으로 미국 문화의 시대였다고 말할 수 있다.

20세기가 탄생시킨 특징적인 문화 중 하나는 '대중문화'다. 예를 들어 영화, 락 음악, 그리고 광고와 산업 디자인은 근대, 특히 20세기에 그 표현 방식이 확립되었다고 보아도 무방하다. 제2차 세계대전 이후 대중문화의 대부분은 미국 중심의 자본주의와 함께 퍼져나갔다. 소련의 결말을 보는 한, 유감스럽게도 20세기가 탄생시킨 사회주의 시스템은 사회 전체에 침투할 정도의 대중문화를 정착시키지는 못했다.

예를 들어 락 음악이나 광고는 자본주의와 깊게 관련된 표현 방식으로 20세기 후반을 지배해왔다. 사회주의 시스템 속에서는 그 둘 다 살아남지

도 못했고 독자적인 표현을 만들어내지도 못했다. 티몬 라이백에 의하면 락은 자본주의의 상징으로서 사회주의권에서는 연주 활동에 많은 규제가 있었다고 한다.(라이백, 1993) 그러나 1980년대 말 소련 붕괴 이전의 냉전 속에서도 락 음악은 서쪽에서 동쪽으로 조용히 밀수되었고, 사회주의권 시스템이 미묘하게 흔들릴 때마다 락 음악이 동유럽 젊은이들 사이에서 큰 역할을 했다고 전해진다.

그러한 락 음악에 대해서 사회학자 사이먼 프리스는 "락에 의해 표현된 필요—자유, 관리, 권력, 생활감각에 대한 요구—는 자본주의에 대한 필요성이기도 하다. 그리고 락은 대중문화다. 민속도 예술도 아닌, 상품화된 꿈이었다"(프리스, 1991)라고 지적하고 있다. 따라서 락의 죽음은 자본주의의 죽음을 의미한다. 같은 의미로 광고의 죽음은 자본주의의 죽음을 의미한다고 말할 수 있을 것이다. 이와 같은 것을 광고나 상품의 디자인에서도 이야기할 수 있다.

계속해서 새로운 것을 만들어내는 끝없는 갱신은 자본주의의 다이내믹한 운동과 서로 원인이 되기도 하고 결과가 되기도 하며 영향을 주거니 받거니 한다. 그 결과, 20세기 대중문화는 시장 경제 속에서 강력한 힘을 갖게 되었다. 한편 소련을 중심으로 한 사회주의 시스템 속에서 결과적으로 다이내믹한 대중문화가 만들어지지 않았다는 것은, 사회주의가 자기를 부정하고 갱신하는 역동적인 표현을 만들어낼 수 없었다는 것을 의미하는 셈이다.

그러나 그것은 소련형 사회주의 시스템의 결말일 뿐이다. 러시아혁명

과 함께 출현한 러시아 아방가르드는 대중문화가 가진 다이내미즘을 처음부터 갖고 있었다. 자기 표현을 스스로 부정하고 갱신해 나가는 영구운동의 역할을 내재하고 있었다. 그리고 그 역학이야말로 혁명 후의 러시아를 계속해서 활성화시켜가는 것이어야 했다.

대중문화는 소비문화와 구별할 수 없을 만큼 서로 겹쳐있다. 자본주의적인 시장경제의 원리에 의한 우리들 사회에서는 모든 상품이 '새로움'을 가치로 하고 있다. 신상품을 계속 개발함으로써, 낡아진 과거를 차별화하고 이윤을 남긴다. 이러한 시장에서의 새로움을 둘러싼 영구운동은 기술적인 가치 평가나 혁신을 촉진하는 한편으로, 상품에 대한 가치를 훨씬 넘어 문화적인 가치와 결부된다. 락 음악의 히트에서 제품 디자인의 모델 체인지에 이르기까지, 시장의 변화를 만들어내는 수법이 다양하게 생각되어왔다. 새로운(젊은) 것이 시장과 문화를 리드한다. 이러한 시장 원리에 의해서 디자인을 갱신하는 움직임은 종전 후 점점 더 빨라졌다.

종전 후 일본 디자인에는 미국의 정책이 절대적인 영향을 끼쳤다. 자본주의적 시장경제 시스템은 단순히 경제 방식뿐만 아니라 문화 방식까지 연관되어 있기 때문에, 미국 경제 지배하에 있던 일본은 필연적으로 미국 문화 '아메리칸 웨이 오브 리빙(라이프)'를 스스로 생활 환경의 모델로 삼았다. 그러한 상황은 미국 경제와 문화 전체가 타격을 받았던 베트남 전쟁이 종결(1975)될 즈음까지 계속됐다. 게다가 20세기가 끝나가는 시점까지도, 일본 생활환경의 여러 부분에는 '미국이 있었다'고 말할 수 밖에 없다.

그러나 일본은 미국의 영향을 받으면서도 특유의 디자인을 만들어냈다. 그 독창성을 한마디로 말하자면, 결정적 이념이나 이상을 가지지 않는 철저한 상대주의라고 말할 수 있을 것이다. 예를 들어 1980년대 후반의 버블 경제 속에서 일본 디자인은 물건의 사용가치보다는 취향을 중요시했다. 서로 차별화하는 것 자체를 스스로 존재이유로 삼으면서, 역사상 이미 체험한 적 없는 빠른 속도로 방대한 취향(상품)의 무리를 만들어냈다. 그것은 철저한 상대주의적 디자인의 결과였다.

그 후, 1990년대 일본은 경제불황을 겪으며 느린 속도이기는 하지만 스스로의 디자인을 재검토하기 시작했다. 이제 종전 후의 일본 디자인을 되돌아보자.

1. GHQ의 디자인 지도 – 아메리칸 웨이 오브 라이프

패전 직후, 일본의 산업과 디자인은 미국 정부 GHQ(General Head Quarter)의 정책을 기반으로 활동을 시작했다. 1946년에서 1948년까지, GHQ는 주둔군 가족을 위한 주택을 건설했다. 그리고 2만 세대 분량의 가구와 가전제품 등을 일본에 공급했다. 상공성(현 경제산업성)을 통해 주둔군 가족을 위한 주택과 그 시설의 가구는 상공성 공예지도소, 가전제품은 미쓰비시, 도시바 등이 제작을 담당하게 되었다. 상공성 공예지도소의 기관지 『공예뉴스』(〈그림 67〉, 〈그림 68〉, 〈그림 69〉, 〈그림 70〉, 〈그림 71〉)에는 이렇게 보고되었다.(1949)

1946년(쇼와 21) 9월 이후, 전쟁재해 부흥원의 감독에 따라 일본 및 한국에 주둔하는 연합군의 가족을 위한 주택을 2만 호 건설하게 되자, 그 안에 설치될 가구류를 상공성의 책임감독하에서 생산하도록 명령이 내려왔다. 공예지도소는 설계와 생산 지도를 담당하게 되었다. (…중략…) GHQ 디자인 부서의 담당관인 크루즈 소령의 지도를 받아 설계를 완료했다

그림67 상공성(현 통산성) 공예지도소의 기관지 『공예뉴스』는 패전했던 1945년 휴간되었지만 그 후 복간되었다. 1946년 3월호 표지.

가구로는 서랍장, 긴 의자, 식탁 세트 등 30품목, 가전제품으로는 커피머신, 세탁기, 냉장고, 전자렌지 등이 제작되었다. 이러한 미국의 주택정책은 일본에서 주둔군 기지에서뿐만 아니라 미국 국내에서도 실시되었다. 미국 역시 종전 직후에는 주택 환경이 결코 양호하지 않았다. 따라서 일본에서의 주둔군 가족을 위한 주택과 설비 건설은 미국 전체 주택정책의 일환이었다고도 할 수 있다.

바렛 하베이는 『1950년대 – 여성들에게 듣는 역사』라는 책에서 종전 직후의 미국 주택 사정에 대해 소개하고 있다.

전쟁 후 국가가 직면했던 긴급한 문제는 심각한 주택 부족이었다. 퇴역군인

그림 68, 그림 69, 그림 70, 그림 71

『공예뉴스』1946년 3월호에 소개된 미군과 그 가족을 위해 디자인된 가전제품 도면. 커피추출기, 렌지, 세탁기. 미국으로부터 지도를 받아가며 디자인했다. 이러한 디자인과 기술이 종전 후 일본 가전 제품 디자인과 기술의 시작이 되었다.

(베테랑)과 그들의 가족은, 친척이나 친구들까지도 거둬들여 두세 가족, 혹은 네 가족까지도 함께 살아야 했다. 막사에 모여 병사, 트레일러, 닭장, 차고, 트롤리 카, 곡물창고 등, 사람들은 누울 수 있는 곳이 있다면 어디에서든 살았다. 오하마 신문에서는 "큰 아이스 박스, 7피트×17피트, 생활용으로 설치해드립니다"와 같은 광고가 등장하기도 했다. 그래도 젊은이들은 전후 낙관주의에 빠져 원기를 회복했고, 엉망인 상황을 일시적인 것으로 보는 경향이 있었으며 관대하게 바라보았다.(Harvey, 1993)

미국 정부는 이러한 상황에 대한 대책으로 가설 주택을 제공했다. 연방정부는 트레일러를 대량으로 구입하여 가설주택으로 삼았다. 컬럼비아 대학은 트레일러를 연방정부에서 빌려 대학 캠퍼스 부근에 가설주택단지를 만들어 퇴역군인들에게 빌려주었다. 미국에서 이러한 상황이 진행되는 한편으로, 일본에서는 주둔군 가족을 위한 설비를 공급하려 했던 것이다.

일본 내에서 이 미국 정책을 펼친 결과, 다시 말하면 GHQ가 상공성을 통해 주둔군 가족용의 가구나 가전제품의 공급을 의뢰한 결과, 일본은 미국 디자인과 기술을 도입하는 기회를 얻게 되었다.

일본 내 미국의 정책은 적어도 두 가지 의미를 지니고 있다. 먼저 하나는 일본 산업계에 일을 발주함으로써, 일본인에게 미국적인 생활용품을 인지시키고 문화로서의 미국적 생활양식을 일본인에게 각인시키는 프로파간다적인 의미가 있다. 긴자의 와코를 PX(군인 상점)로 만들고 쇼윈도에

미국의 생활용품을 장식한 것도 같은 전략 중 하나였다. 미국은 자신의 문화 유전자를 전달하고 남기는 일에 열심이었던 것이다. 디자인은 단순히 물건의 기능과 관련될 뿐 아니라, 그것을 쓰는 사람들의 감각이나 사고의 변화와도 관련된다. 그렇다면 미국적인 디자인을 일본에 이식하는 것은, 일본인의 생활감각이나 사고를 미국적인 것으로 변화시키는 것이나 마찬가지이다.

또 다른 한 가지는, 처음부터 미국 측이 그렇게 의도했던 것인지는 알 수 없지만, 결과적으로 보았을 때 미국 가전제품을 포함한 일용품의 생산을 낮은 코스트의 일본에 맡기게 되었다는 것이다. 이로써 일본 경제는 다시 일어설 수 있었지만, 미국으로서는 일본 제품이 미국 시장을 지배해버리게 되는 예상치 못한 결과를 낳았다. 이 구도는 현재 일본과 다른 아시아 국가와의 관계와도 비슷하다고 할 수 있다.

종전 후 미국이 세계에서 가장 풍요로운 소비적인 생활환경을 실현시킨 것은 한국에서 6·25전쟁이 끝난 1953년경부터였다. 오늘날도 우리들은 미국인의 생활양식을 떠올릴 때, 잔디가 깔린 정원이 있는 단독주택이 늘어선 교외주택에서의 생활을 떠올린다. 그러한 '아메리칸 홈' 이미지의 원형은, 바로 윌리엄 레빗이 1947년에 생산하기 시작한 교외 판매 주택이었다.

미국에서 집에 대한 수요는 대량생산 주택의 수급을 통해 충족되었다. 전쟁에서 돌아온 베테랑들에게 대량생산된 주택을 상품으로서 본격적으로 공급한 것은 레빗이었다. 레빗은 '레빗 타운'을 건설했다. 주택의 대량

생산은 전쟁시 내연기관을 포함한 병기의 대량생산 기술을 배경으로 했다. 또한 이 대량생산 주택이 공급될 수 있었던 것은, 재료를 운송하는 차와 도로가 정비되어 있었기 때문이다.

연방정부는 주택난을 겪는 베테랑들을 위해 저당보험에 10억 달러를 공급하여 대량의 주택건설 계획을 지원했다. 또한, 비용이 적게 드는 공공주택 건설이 요청되었는데, 정부는 도시 경계부의 외곽에 단독주택 건설을 추진했다. 롱아일랜드부터 로스앤젤레스에까지 갑자기 건설업자들이 닥쳐들었다. 대도시에 둘러싸인 울퉁불퉁했던 농지가 광대한 평지로 변했고, 완전히 똑같은 상자가 줄 서있는 듯한 형태의 집들이 빛의 속도로 급조됐다. (⋯중략⋯) 윌리엄 레빗이 1947년, 롱아일랜드의 감자밭이었던 6,000에이커의 땅에 건설한 레빗타운은 최초의 교외 커뮤니티 중 하나로, 교외생활이라는 개념과 같은 의미를 갖게 되었다. 그는 무명 조합을 규제하고 브로커를 배제하였다. 그리고 자동차 생산 라인의 방법을 채용하여, 매일 36채나는 놀라우 리만큼 빠른 속도로 주택을 건설해냈다.(위의 책)

윌리엄 레빗의 대량생산 주택은 당초에는 베테랑에게 공급하는 것이 목적이었지만, 곧 일반인에게도 판매되었다. 레빗의 주택은 공업적인 라인 생산으로 만들어졌지만, 외관은 결코 기계 같지 않고 오히려 미국의 전통적인 '집'의 이미지를 가진 디자인이었다. 레빗의 주택이 인기를 끈 한 요인으로 그 외관을 들 수 있다. 토지를 정비하여 집을 만들어 세트로 파

는 레빗의 주택은 소위 일본에서 말하는 분양주택이다. 최초의 레빗 타운을 팔기 시작하자 그것을 사고 싶어하는 사람들의 행렬이 생길 정도였다.

이렇게 공업제품화된 교외주택이 대량으로 공급된 미국의 1950년대를 토마스 하인은 '포퓰락스populuxe'의 시대라고 부른다(Hine, 1986) 이 시대에 미국에서는 홈 드라마가 제작되어 TV에 방영되었다. '아이 러브 루시', '우리 엄마는 세계 최고(원제 도나 리드 쇼)'와 같은 프로그램이다. 그러한 드라마의 무대가 된 것이 미국의 교외주택이다. 그리고 종전 후의 일본인들에게는 브라운관 속에서 펼쳐지는 미국적 생활양식과 디자인이 하나의 구체적인 목표(미래의 꿈)가 되었다.

2. 비즈니스로서의 디자인

일본 사회에서 디자인이 비즈니스로 인지되기 시작한 것은 1950년대였다. 그 후 일본에서는 디자인과 관련된 단어가 비즈니스 용어가 되는 경향이 강해졌다. 디자인이 산업화되어 가던 당시로 눈을 돌려보자.

일본 사회에서 디자인이 비즈니스로 받아들여지게 된 하나의 계기는 프랑스 출생의 미국 제1세대 인더스트리얼 디자이너 레이먼즈 로위가 디자인한 1951년에 담배 '피스' 패키지였다. 그 디자인비가 150만 엔이라는 파격적 고액이었다는 사실이 주목받았던 것이다. 실제로 이 시대의 일본에서는 디자이너의 단체설립이나 디자인 진흥 운동이 급속도로 시작됐다.

레이먼즈 로위가 사무소를 가진 디자이너로서 활동하기 시작한 1920

년대 후반부터 1930년대에 미국에서는 디자인이 비즈니스로 자리잡게 되었다. 따라서 현재는 그들의 세대를 미국 제1세대 디자이너라고 부른다. 그들이 처음으로 디자인을 비즈니스로 성립시켰다고 말할 수 있는 것이다.

로위가 산업디자인을 시작한 것은 거의 우연에 가까운데, 1929년 지그문트 겐텟토너사의 복사기(듀플리케이션 머신)를 디자인한 것에서 시작한다. 이 디자인은 로위의 디자인에 대해 말하는 문헌에 반드시 등장한다. 로위는 그때까지의 외관을 다시 디자인했다. 내부구조가 다 드러나 있던 것에 깜찍한 외관의 커버를 씌운 것이다. 이 디자인을 통해 복사기는 시장을 얻게 되었다. 이러한 사례는 외관의 디자인, 즉 스타일링에 따라서 새로운 시장을 획득할 수 있다는 인식으로 연결되었다. 그리고 이윽고 상품을 어떻게 연출할 것인가가 산업디자인의 구체적인 목표가 되기 시작했다. 이러한 외관 모델 체인지를 통해 시장을 획득해간다는 아이디어는, 기술혁신이 없는 상황에서도 기술혁신이 이뤄진 것처럼 보이기 위해 경제불황 속에서 나온 마케팅 수법이라고 할 수 있다. 이러한 디자인 방법은 1950년대 이후 일본 디자인에 영향을 미쳤다.

1950년 미국에서 돌아온 마쓰시타 고노스케松下幸之助가 디자인의 중요성을 지적하며 마쓰시타 전기산업에 '제품의장과'를 설치했다. 이것이 계기가 되어 일본 기업 안에 하나둘 산업 디자인 부문이 설치되기 시작했다. 일본은 유럽과 달리, 독립한 사무소를 가지고 활동하는 산업디자이너는 적었고, 거의 기업 내(인하우스) 디자이너라는 특징을 가진다. 그러

한 특유의 형태가 바로 이 시대에 형성되었다고 할 수 있다. 기업 내 디자이너에 의해서 제품이 디자인되는 경우, 생산 라인을 전제로 하기 때문에 처음부터 대량생산이 가능하다.

1952년 마이니치신문사가 산업(인더스트리얼)디자인 진흥책으로 '신일본 공업디자인전'을 시작했다. 같은 해, 산업디자이너의 직능단체인 '일본 인더스트리얼 디자이너협회JIDA'가 발족했다. 1950년대 초반은 일본 산업 디자인의 시작이었던 것이다.

1957년에는 'G마크 제도'(굿 디자인 마크 제도)가 발족했다. 이 제도에 의해서 산업디자인이 비즈니스로서 사회적으로 공인되었다. 이 제도의 성립은 바로 이 시대의 일본 산업 디자인의 방식을 보여준다. 같은 해, 이 제도의 발족에 앞서 후지야마 아이치로藤山愛一郎가 영국을 방문했을 때, 일본의 상품 패키지 중에 영국 디자인을 표절한 것이 있다는 지적을 받았다. 게다가 파리 국제자동차 쇼에 출품한 프린스 스카이 라인이 디자인 도용이었다는 것도 지적됐다. 이를 심각하게 생각한 통산성은 장관 자문기관으로 '의장장려심의회'를 설치했다. 그리고 특허청 의장장려심의회를 자문기관으로 삼아 G마크 제도를 발족한 것이다. 즉, G마크 제도는 당초에는 해외 디자인의 표절 방지책으로 시작된 것이었다.

이 제도는 디자인의 방식을 국가가 선정한다는 면에서, 이미 제2차 대전 중에 출현했던 제도이기도 하다. G마크 제도는 나치의 '독일 전선주택 국품질' 제도를 모델로 한 것이다.

그 후 G마크의 관리는 1959년 통산성 통상국으로 이관되었고, 다시

1969년 재단법인 일본산업디자인진흥회로 이관되었다.

이 시기에는 인더스트리얼 디자인과 마찬가지로 그래픽 디자인도 일반적으로 알려지게 됐다. 1951년에 결성된(1970년 해산) '일본선전미술가협회'(약칭 일선미)가 그래픽 디자인이 자리잡아 가는 상황에서 직능단체로서 큰 역할을 수행했다. 1950년대부터 1960년대에 활동한 일본 그래픽 디자이너의 대부분이라고 말해도 과언이 아닐 정도로, 많은 디자이너들이 일선미와 관련되어 있었다.

일본선전미술가협회라는 명칭은 사실 단체 활동의 실태와는 어울리지 않는다. 선전이라는 단어는 '프로파간다'의 번역어이고, 광고는 '어드버타이징'의 번역어이다. 일선미는 정치선전보다는, 넓은 의미에서 광고를 직업으로 하는 디자이너들의 단체였다.

1955년 포스터전 '그래픽55'가 도쿄 다카시마야에서 개최됐다. 이 전람회는 하라 히로무, 고노 다케시河野鷹思, 가메쿠라 유사쿠, 하야카와 요시오早川良雄, 이토 겐지伊藤憲治(〈그림 72〉), 야마시로 류이치山城隆一, 오하시 다다시大橋正 등 7명이 참가했다. 또 초대작가로 폴 랜드가 출품했다. 이 전시회의 특징은 포스터의 인쇄 원화가 아닌, 인쇄물 그 자체를 전시한 최초의 전시회라는 점이다. 이 때부터 포스터 전시회가 일본에 정착되었다. 포스터는 감상할 가치가 있는 것, 그래픽 디자이너는 그러한 작품을 만든다는 것이 이 전람회를 통해 사회적으로 인식되기 시작한 것이다.

1955년 제3회 신일본 공업디자인전을 계기로 '꿈과 같은 디자인'이라는 말이 생겨났다. 이 즈음부터 디자이너들은 드림 카를 묘사하기 시작했

그림72 이토 겐지, 〈밀리언텍스〉 포스터, 1954.

고, 이로써 미래의 꿈을 어떻게 그려낼 것인가 하는 문제는 디자이너의 역할 중 하나가 되었다.

미국의 제1세대 디자이너가 등장했을 때, 그들은 미래 이미지를 마치 SF소설과 같이 빈번하게 그려보이곤 했다. 1980년대의 SF작가, 윌리엄 깁슨은 '대중이 바라는 것은 미래다'라고 지적하고 있다. 미국 디자이너들은 1930년대에 무수의 미래 이미지를 그려보였다. 깁슨은 단편소설 『건즈백 연속체』에서 미래 이미지를 소재로 삼았다. 깁슨이 모델로 한 것은 로위와 같은 시대의 제1세대 디자이너 노만 벨 게데스의 디자인이었다. 게데스는 1929년에 전체가 날개로 된 부메랑과 같은 V자 형의 비행기 '에어라이너 넘버4'의 계획안을 발표했다. 이 비행기는 프로펠러가 10개나 달려있다. 프로펠러가 많이 붙으면 고속화가 가능하다고 생각했던 모양이다. 물론 이 망상이 당대에 실현되지는 못했다.

미국의 1930년대와 마찬가지로, 1950년대의 일본에서는 '꿈의 자동차' 디자인이 등장했다. 미래를 기대하는 분위기기 대중 사이에 점차 퍼져갔던 것이다. 일본 사회는 미국이 그렸던 미래의 꿈을 스스로의 것으로 소화해서, 다시 표현하고 있었다.

3. 자포니카 디자인 - 전쟁 후의 일본 디자인

1950년대 일본은 미국으로부터 많은 영향을 받았다. 그러나 미국의 꿈을 스스로의 꿈으로 삼는 한편으로, 고도경제성장을 향해 가는 1960년대

초를 지나면서 대외적인 관계 속에서 내셔널 아이덴티티를 찾고자 하는 의욕이 강해져 갔다. 그러한 분위기가 반영되어 '일본적인 근대 디자인'이 논의되기 시작했고, '자포니카'라고 불리우는 디자인이 등장했다. 바로 '일본적인 것'과 국제적으로 모던한 것에 대한 욕망을 동시에 반영한 것이었다. 이러한 디자인의 흐름은 그 후에도 80년대의 '자포네스크'를 비롯해서 여러가지 일본식 근대 디자인의 흐름으로 연결되어 갔다.

앞에서도 언급했지만, 일본 디자인의 흐름 속에는 떠올랐다가 가라앉는, 그러나 결코 사라지지 않고 계속 존재해 온 테마가 있는데 바로 '일본적인 것'이다. 전쟁이 끝난 후 디자인에서 '일본적인 것'이 가장 이른 시기에 출현한 것은 1950년대 중반부터 1960년대 초반이다. 그러한 현상이 어떠한 계기로 시작되었는지를 단정짓기란 상당히 어려운데, 상황적으로 보면 1953년에 캐나다에서 개최된 국제 견본시의 일본 전시장 쇼룸이 그 계기 중 하나였다.

쇼룸에는 벽에 책꽂이를 만들고, 책꽂이 위에는 다기茶器를 장식하고, 벽에는 책을 걸고, 천정에서 부채와 등불을 매달아 등나무로 만든 매트를 깐 마루에는 작은 평상과 같은 테이블과 유카타 천으로 만든 쿠션을 올린 의자를 뒀다. 이 디자인을 담당한 산업공예시험소는 '일본 가구가 놓인 방의 아름다움에 모던한 맛을 가미'했다고 설명한다. 이것은 국외 수요를 위한 일본 이미지(일본적인 것)로 디자인된 것이기는 하지만, 외부로부터의 눈을 의식하면서 이런 식으로 보이고자 희망하는, 말하자면 일본적인 것의 이상형이 디자인된 것이다.

그 디자인은 한마디로 말하면 '일본식 모던' 디자인이다. 소박하게 보자면, 일본식의 디자인 보캐뷸러리로 일본의 고유성을 나타내고 일본의 자기동일성(아이덴티티)을 인식하는 동시에, 모던(여기에서는 서양풍으로 모던을 표현하고 있지만)한 형태를 추가하는 것으로, 그 고유성을 국제적이면서 동시대적인 것으로 보여주려 한 것이다. 이미지는 스스로 그렇게 보이고 싶어서 만들어낸 스스로의 이상형이었다. 현상적으로 보자면 당시 자포니카라고 불리던 디자인은 결국 국내 소비를 향한 디자인이 되었다. 1950년대 중반부터 1960년대 초의 일이었다.

국외 소비를 위해 디자인된 '자포니카'는 국외(타자)의 눈을 의식하면서 표현된 자화상이었는데, 결국 국내 소비가 되어버린 것이다.

예를 들면 미국 제1세대 인더스트리얼 디자이너 레이먼즈 로위의 일본 소개자였던 후지야마 아이치로가 당초 오너였다가, 요코이 히데키橫井英樹가 손에 넣은 후 부실하게 관리하다가 비참한 화재사고를 일으킨 호텔 뉴저팬의 인테리어 디자인은 겐모치 이사무에 의해 디자인된 동시대의 '자포니카' 스타일의 한 전형이었다.

1960년에 준공한 호텔 뉴저팬은 건설 단계에서부터 이미 가십이 들렸다. 최초 단계에서는 이 건물은 고급 맨션이 되어야 했다. 그러나 도중에 호텔이 된다. 그 결과 맨션이라면 별 문제 없는 동선이, 호텔이 되자 헤매기 십상인 동선이 되었다. 인테리어는 겐모치가 디자인한 등나무제 암 체어(바스켓 체어)나 이사무 노구치イサム・ノグチ가 디자인한 일본종이로 만든 조명기구, 그리고 양실에 장지를 붙이는 디자인이었다.

그림73(左上) 야마시로 류이치, 〈도쿄 국제 판화 비엔날레전〉 포스터, 1960. 일본식 모더니즘이 유행하던 시대의 그래픽.

그림74(右上) 다나카 잇코, 〈제8회 산케이 간세이노〉 포스터, 1960. 전후 일본식 모더니즘 디자인의 시작을 대표하는 그래픽.

그림75(左下) 하라 히로무, 〈일본 타이포그래픽전〉 포스터, 1958. 일선미전을 위해 만든 포스터. 이 작품에서도 초기 일본식 모더니즘을 볼 수 있다.

'일본식 근대 디자인＝자포니카'는 이러한 인테리어 디자인의 영역에 서뿐만 아니라, 그래픽 디자인의 영역에서도 1950년대 후반부터 1960년 대 전반에 걸쳐 퍼져갔다.

예를 들면 하라 히로무가 디자인한 일본 가부키의 포스터(1957)를 비롯해서, 하야가와의 〈일본〉(JAL, 1958) 하라 히로무의 〈일본 타이포그래픽전〉 포스터(1958) 그리고 1960년대에 들어서면 다나카 잇코田中一光의 〈제8회 산케이 간세이노觀世能〉 포스터(1960) 등에서 그러한 표현 스타일의 원형을 볼 수 있다.(〈그림 73〉, 〈그림 74〉, 〈그림 75〉)

하라 히로무의 〈일본 타이포그래픽전〉 포스터는 일본의 명조체 문자의 기본 요소인 삐침이나 획을 먹과도 같은 검정색 점으로 구성했다. 또한 다나카 잇코의 〈산케이 간세이노〉 포스터도 역시 명조체의 문자와 괘선만의 요소에 검정을 바탕으로 채도가 낮은 적, 녹, 청 등 일본적인 색채로 구성했다. 이러한 스타일은 '일본적인 것'을 나타낸다. 여기에서 표현된 일본적인 것은 모던한 그래피즘에 의해 발견된 일본적인 것이었다. 이러한 디자인은 쉽게 사라지지 않았고, 오늘날까지도 계속적으로 출현하고 있다.

4. 소비도시의 디자인

1960년대에 일어난 생활환경의 변화는 하나의 사건이었다. 이 시대에 우리들이 생활하는 도시의 풍경이 크게 변화했다. 1964년 도쿄올림픽이

계기였다. 도로의 폭이 넓어지고, 고속도로가 도시를 관통하고, 거대한 콘크리트 건물이 하나 둘 세워졌다. 도시의 기억을 지울 정도의 개조였다. 올림픽이 도쿄에 일으킨 변화는 금세 일본의 다른 도시들로 파급되었다. 콘크리트로 덮어씌워진 균질화된 도시 풍경이 일본을 덮어갔다.

1960년대 일어난 '고도 경제성장'은 패전 후 일본인들에게 구체적인 미래의 꿈이었던 미국적인 생활양식을 자신들의 것으로 실현시켜가는 과정이었다. 대량생산, 대량소비 형태의 시장이 등장했고, 그에 맞는 디자인이 나타났다.

'고도경제성장'을 배경으로 말 그대로 소비 사회가 출현한 것이다. 그것은 하나의 소비가 다음 소비를 위한 요인을 만들면서 점점 소비의 연쇄를 만들어내는, 일찍이 체험한 적 없는 대량소비라는 현상을 만들어냈다.

1965년, 문에 꽃 모양 패턴을 넣은 냉장고가 출현했다. 이러한 디자인은 곧 여러 가전제품으로 퍼져갔다. 또한 1964년에는 전기 칫솔, 전기 구두닦이와 같은 제품이 시장에 나왔다. 기본적인 가전제품이 웬만큼 다 갖춰졌기 때문에, 새로운 시장을 만들기 위해서 꽃무늬 문양의 가전제품이나 소형가전이 디자인되기 시작했던 것이다. 이는 필요에 의한 소비가 이미 끝났다는 것을 의미한다.

이러한 산업 디자인 상황에 맞추어 광고도 크게 변화하기 시작했다. 광고는 소비사회의 메시지나 다름없다. 따라서 1960년대 경제성장을 바탕으로 일본의 광고 표현은 질적으로 크게 변화해 갔다.

소비사회는 경제적인 풍요로움을 전제로 하지만, 그러한 사회는 욕망

과 욕구라는 두 개념을 사용하여 정의된다. 욕망과 욕구라는 두 개념을 나눈 것은, J 보들레야르가 『소비사회의 신화와 구조』에서 '차이에의 욕구(사회적인 의미에의 욕망)'로 설명한 데서 비롯된다. 필요에 의한 욕구와는 대조적으로, 욕망은 필요에 좌우되지 않는다. 그러므로 풍요로운 소비사회에서는 욕망이라는 것이 문제가 된다.

1960년대의 고도 경제성장기를 지나면서 일본인들은 전면적으로 사회적인 의미를 소비하기 시작했다. 그러한 소비가 진행됨에 따라 광고도 생리적 욕구를 대상으로 했던 표현에서 해방되었고, 보다 사회적이고 문화적인 메시지로 그 방식을 변화시켜갔다.

광고는 마케팅 수법을 확실히 도입하여 우리들의 욕망을 재촉하고 만들어낸다. 한편 광고 표현도 구성적인 그래픽 디자인뿐 아니라, 광고 사진이나 일러스트레이션을 본격적으로 도입하게 되었다.

광고 사진은 상품의 이상적인 모습을 보여준다. 1964년 도쿄 올림픽 포스터 사진을 담당한 하야사키 오사부無崎治의 광고사진이나 요 코스카 노리아키横須賀功光가 촬영했던 시세이도 광고사진 등에서 이 당시 광고 사진의 특징을 볼 수 있다.(〈그림 76〉)

또한 와다 마코토和田誠, 우노 아키라宇野亜喜良, 요코 다다노리横尾忠則 와 같은 일러스트레이터가 그린 개성 있는 이미지가 광고 메시지의 고유성을 연출했다. 그 결과 광고사진을 촬영한 사진가나 그래픽 디자이너나 일러스트레이터가 익명의 존재에서 벗어나게 되었고, 그들의 이름이 사회적으로 알려지게 되었다. 이것도 이 시대의 특징 중 하나다.

그림76 가메쿠라 유사쿠, 〈도쿄 올림픽〉 포스터, 1964. 처음으로 여러 명의 스탭이 같이 일하는 아트 디렉터 방식을 도입하여 제작한 그래픽이다.

그것을 상징적으로 보여주는 것이 바로 포스터 전시회 '페르소나전'의 개최(도쿄 마쓰야, 1965)였다. 전시회의 타이틀에서 드러나는 것처럼 디자이너를 익명의 존재가 아닌 얼굴을 가진 '사람'으로 전시한 것이다. 이 전람회에는 아와즈 기요시粟津潔, 우노 아키라, 가타야마 도시히로片山利弘, 가쓰이 미쓰오勝井三雄, 기무라 쓰네히사木村担久, 다나카 잇코, 나가이 가즈마사永井一正, 후쿠다 시게오福田繁雄, 호소야 이와오細谷巖, 요코 다다노리, 와다 마코토가 참가했다.(〈그림 77〉, 〈그림 78〉)

광고가 마케팅을 도입하고 사진이나 일러스트레이션, 그리고 카피 라이팅 등 복잡한 제작을 동반하게 되자, 전체를 종합해내는 아트 디렉터의 존재를 필요로 하게 되었다. 현재 일본 광고의 기반은 이 시대에 거의 만들어졌다고 볼 수 있다. 그야말로 광고가 소비사회의 산물이라는 것을 반영하고 있는 것이다.

그림77 스기우라 겐페이, 〈스트라빈스키 특별 연주회〉 포스터, 1959. 스기우라는 이러한 그래픽에서 시작하여 인스톨레이션, 사진, 문자를 시각 요소로 다뤄 추상적으로 구성하는 방법을 소위 양식화해갔다.

그림78 나가이 가즈마사, 〈라이프 서적 · 생장의 이야기〉 포스터, 1966.

5. 디자인 비판

대량생산, 대량소비를 위한 디자인이 범람하게 되자, 누구나 같은 것을 소비할 수 있다는 인식이 생겨났다. 그리고 동시에 생활 풍경이 균질화되었다. 그것은 종전 후 모더니즘 디자인이 만들어낸 풍경이라고 말할 수 있다. 누구나가 같은 가전제품, 가구, 자동차에 둘러싸인 균질화된 풍경은 종전 후 민주주의의 평등이라는 신화의 알리바이를 형성한 것이다.

광고는 상품의 의미와 함께 우리들의 욕망을 갱신해 나가는 역할을 한다. 그렇기 때문에 항상 그 시대의 문화를 포함하게 된다. 그 문화가 때로는 지배적인 시스템에 대한 것이라 하더라도 그것이 시대의 분위기를 반영하는 것은 물론이다. 광고는 그러한 문화까지도 포함해서 자기 표현으로 만들어갔던 것이다.(〈그림 79〉, 〈그림 80〉, 〈그림 81〉)

일본의 1960년대는, 고도경제성장기를 맞아 '풍요로운 사회'를 향해 달려가면서 광고 표현이 만들어 낸 소비 이미지가 사회에 침투해갔던 시기였다. 그러나 1960년대 말부터 1970년대가 되면 그러한 소비사회나 생산사회, 그리고 시스템 그 자체를 향한 급진적인 비판이 널리 퍼져갔다. 즉, 생활이 풍요로움을 더해주는 소비사회에서, 그러한 환경에 스스로의 근거를 증명해보이자고 하는 존재론적인 질문이 젊은 세대 사이에 생겨난 것이다. 그러한 질문은 스스로 생활하는 환경을 스스로 디자인해서 고쳐 나가야만 한다는 생각으로 이어졌다. 예를 들어, 스스로의 생활환경을 디자인한다는 전제로, 그 환경을 새로운 눈으로 다시 보려는 작업이 '서베이'라는 이름을 달고 빈번하게 행해지게 되었다. 그러나 한편에서는 산

그림79(左上) 스기우라 겐페이 · 우노 아키라, 〈고시지 후부키 리사이틀〉 포스터, 1959. 우노가 일러스트레이션을 담당하고 스기우라가 구성을 담당했다. 이러한 작품이 출현함으로써 일러스트레이터와 디자이너라는 존재가 점점 사회에서 시민권을 얻게 되었다.

그림80(右上) 아와즈 기요시, 〈제2회 세계종교자 평화회의〉 포스터, 1964.

그림81(左下) 가쓰이 미쓰오, 〈제3회 디자인 학생장려 컴피티션〉 포스터, 1966.

업사회, 소비사회의 표현인 디자인의 존재 그 자체를 부정하는 젊은 디자이너들도 적잖게 출현했다.

대학생들의 투쟁, 여성의 투쟁, 자연파괴에 대한 비판 등, 점차 지배적 시스템에 대한 이의 제기가 시작됐다.(〈그림 82〉) 1960년대 말부터 1970년대 중반까지의 시기는 구체적이고 새로운 디자인보다는 디자인을 둘러싼 비판적 논의가 출현한 시대였다.

베트남 전쟁은 종전 후 산업사회의 모델을 만들어왔던 미국 국내의 경제와 문화에 대한 비판과 변화를 불러일으켰다. 그리고 다른 여러 나라에서도 연쇄적으로 지배적 시스템에 대한 비판이 일어났다.

근대 프로젝트*를 받쳐주던 이데올로기가 그 내용은 모두 사라지고 뼈대만 남아있었음에도 불구하고, 제2차 세계대전은 이데올로기 투쟁과도 같은 전쟁이었다. 따라서 종전 후의 냉전구조 역시 형해화된 이데올로기 투쟁의 잔재에 불과했다. 제2차 세계대전이라는 전쟁 그 자체가 근대 프로젝트가 공동화된 결과였다고 볼 수 있다. 그러한 냉전구조를 배경으로 한 베트남 전쟁은 점점 형해화한 이데올로기 투쟁의 공허함을 드러냈다.

따라서 베트남 전쟁에 대한 비판은 곧 근대 프로젝트 그 자체를 비판적으로 재검토하는 것으로 이어졌다. 동시에 소비사회에 대한 비판과 존재

* 근대 사회는 과거의 제도 대신 인공적으로 만들어진 약속(사회계약)에 의해 성립되었다고 생각되어왔다. 그리고 그 약속을 전제로 하여 사회는 새롭게 변혁 가능하며 구축 가능하다고 믿어져 왔다. 그것을 어떻게 계획해 나갈 것인지 여러 가지 실험이 행해졌는데, 이 글에서는 일단 그것을 프로젝트라고 부르고자 한다.(저자 주)

그림82 기무라 쓰네히사, 〈도해 · 에스컬레이션 전략(2)〉 포스터, 1966. 기무라는 1960년대부터 일관하여 사회적 문제를 그래픽 메시지로 표현해왔다. 오늘날 소위 PC(정치적 올바름)이라고 말하는 것이다. 이러한 표현 또한 디자인의 가능성으로서 존재함을 드러내 보였다.

그림83 요코오 다다노리, 〈고시마키 오센〉 포
스터, 1966. 이 당시 모던 디자인에 대한 비판
적 관점이 퍼지고 있었다. 그리고 몇 가지의
스타일이 태어나게 됐다. 요코오는 팝아트 스
타일을 선호했고, 모던디자인이 경시했던 일
본의 대중적 그래픽의 가능성에 눈을 돌렸다.

그림84 이시오카 에이코, 〈파르코〉 포스터,
1975. 파르코의 광고는 동시대에 보급된 페미
니즘 등의 문화적 특성을 광고 이미지에 영리하
게 집어넣었다.

론적 질문이 겹쳐졌다. 그 결과, 디자인에서는 '근대 디자인' 자체에 대한 비판적 검토가 일어났다.

근대 디자인의 비판적 검토는 근대 디자인이 주목한 유니버설리즘에 의해서 배제된 경계적인 영역에서 재발견됐던 디자인과도 연결되어 있다. 예를 들면 키치적인 것, 아시아적인 것, 페미니즘, 에콜로지와 같은 것이다.

그러한 흐름이 하나의 시대의 문화 상황을 만들어냈다. 그러한 문화 상황과 화답하듯, 언더 그라운드라고 불리우는 영화나 연극, 퍼포먼스 등의 표현이 출현했고, 요코 다다노리나 히라노 고가平野甲賀, 기무라 쓰네히사 등이 모던한 표현에 대항하는 그래픽 작업을 선보였다.(〈그림 83〉)

그러나 1960년대 말부터 1970년대 전반에 걸친 지배적 시스템이나 모더니즘에 대항하는 비판적인 질문은 결국 시스템에 편입되었다. 1970년 대가 되면 광고는 체제에 대항하는 문화 상황을 포섭해서 스스로 표현을 만들어냈다. 예를 들어 1960년대의 고도 경제성장을 받들었던 '맹렬주의*'에 대응하여 '맹렬함에서 아름다움으로'라는 카피를 내세운 제록스의 광고가 대표적이다. 혹은 '켄과 메리는 쓰레기를 버리지 않습니다'라는 카피를 넣은 스카이라인의 광고도 역시 자연환경 파괴에 대해 이의를 제기하는 시대정신을 반영하고 있다.

또한 1970년대 중반 이시오카 에이코石岡瑛子가 담당한 파르코의 광고 시리즈(〈그림 84〉)가 여성 해방의 메시지를 던졌다. 마루이는 '뉴 패밀리'

* 고도경제성장기의 캐치프라이즈. 경제성장 우선주의.

라는 새로운 생활의 가치관을 찾아나선 가족을 연출했다. 이들 광고 역시 체제에 대항하고자 하는 문화를 의식하고 있었던 것이다

6. 과잉소비와 디자인

1980년대에 퍼진 '포스트 모던'이라는 논의의 시작은 1960년대였다. 그러나 결론 먼저 말하자면, 1980년대의 포스트모던 디자인은 근대 프로젝트에 대해서 근원적인 비판성을 갖고 있지는 않았다.

1980년대, 일본에서는 다시 생활 환경의 급격한 변화가 일어났다. 그 변화를 언론에서는 포스트모던이라고 불렀다. 그것은 특히 1980년대 중반 이후에 두드러지게 나타났다. 한편에서는 사회 환경이 디지털화됐다. 다른 한편에서는 국철이나 일본 전매 공사, 전기 공사 등의 민영화, 저금리 정책, 건축의 규제완화 등 여러가지 사건이 복합적으로 작용하여 이른바 '버블'이라고 불리는 거품 경제를 만들어냈다. 신보수주의 정치와 환경의 디지털화, 그리고 거품 경제는 서로 맞물려 있었다.

장 프랑소와 리오타르는 포스트모던이라는 상황에 대해 정신의 변증법이나 노동주체 등, 정당성의 근거가 되는 '거대담론'이 상실되고, '다수의 다른 언어 게임'이 산란하는 상태가 됐다고 보았다. 즉 여러가지 담론의 근거가 된 존재론적 언설이나 마르크스적 언설은 더 이상 근거로 작용하지 않게 된 것이다.(리오타르, 1986)

리오타르의 주장은 결과적으로 보면 사회에 내재한 문제—예를 들어

빈곤, 성차별, 민족차별 등의 다양한 문제—에 눈을 돌리지 않고 우회하는 시대의 경향과 맞닿아있다. 이러한 분위기가 퍼져가는 상황에서 누구나 평등하고 부유하게 생활할 수 있는 환경을 어떻게 실현할 것인가라는 근대 디자인이 당초부터 안고 있던 문제가 마치 해결된 것처럼 생각되고 말았다. 존재론적 언설도 마르크스적 언설도 정당성의 근거가 되지 않는 상황을 넘어, 여러 사건의 정당성의 근거를 노골적으로 시장원리에서 찾는 경향이 심해져 갔다. 그 결과 디자인은 시장의 가치를 둘러싸고 점점 서로 차별화를 목표하게 된다. 도구나 장치의 기능과는 관련 없이, 차별 그 자체가 디자인의 목적이 되어버린다. 구체적으로는 색채나 형태를 다양화해가는 것이었다.(《그림 85》) 혹은 과도할 정도로 기능을 추가하는 것이다. 그러한 디자인 방식이 가능할 수 있도록 배후에서 도운 것은 바로 1980년대에 침투해 있었던 컴퓨터를 중심으로 하는 전자기술이었다.

전자 기술에 의한 생산 시스템의 변화는 시장 움직임의 재편 및 확장과 연결되어 있었다. 생산 시스템이 변화하자 다품종 소량생산이라는 새로운 시장이 형성됐다. 그리고 무수의 차별화된 상품이 시장에 넘쳐나게 되었다. 1960년대에 시작한 대량생산, 대량소비라는 시장에서는 양적인 메리트가 문제시됐다. 그와 비교하여 1980년대의 상품은 전자기술을 배경으로, 무수한 차별을 만들어내고자 했다. 오로지 차별화하는 것이 목적이 되어 다양한 제품이 시장에 넘쳐났다.

물건의 차이는 의미(정보)의 차이와 연결된다. 사람들은 물건이라고 하는 정보를 소비했다. 정보의 가치는 시간과 연결되어 있다. 그러므로 사람

그림85 기타 도시유키(喜多俊之)의 의자 디자인, 1980. 이때까지의 생경한 모던디자인과는 다른, 자유로운 색채와 형태가 인더스트리얼 디자인의 영역에도 출현하였다.

그림86 가쓰이 미쓰오, 〈다이니쁜 인쇄〉 포스터, 1985. 컴퓨터를 사용하여 전자적인 색채와 구성의 특징을 보이고 있다.

들은 점점 여러가지 상품(정보)을 소비해간다. 왜냐면 정보는 오래되면 의미(가치)를 잃게 된다는 강박관념이 있기 때문이다. 즉 이 상품(정보)은 이미 낡았는가, 아직 새로운가 하는 기준에 의해 소비된다는 의미다.

다양한 상품과 과도한 소비야말로 1980년대에 일어난 전자기술을 배경으로 한 버블 경제의 모습이었다. 그리고 광고도 역시 그러한 과도 소비와 다양화된 상황을 반영하여, 넌센스 광고, 예술적 표현을 하는 광고, 작가주의적인 광고 등 표현의 범위가 매우 다양해졌다.(《그림 86》) 광고는 상품 유토피아를 구체적인 이미지로 보여준다. 그 유토피아는 역사를 갖고 있지 않다. 그것은 항상 차별화를 목표로 갱신되어가는 유토피아이다. 1980년대의 갱신 속도는 엄청나게 고속화되었다. 1980년대의 포스트모던이라고 불리우는 디자인은, 금융, 규제완화에 의한 신보수주의, 그리고 전자 테크놀로지의 침투 등이 상호로 연결되어 일어난 현상이었다.

7. 허무주의에 다다른 소비

1980년대의 디자인이 무수한 차이를 만들어낼 수 있었던 것은 컴퓨터를 사용한 디자인 작업의 결과였다. CAD Computer Aided Design의 사용은 단순히 컴퓨터에 의해 설계도나 밑그림을 그리는 게 아니라, 디자인을 정보로서 데이터베이스화하는 데에도 사용됐다. 형태나 제품 디자인의 도면을 정보로서 집적하여 그 정보의 조합에 의해 빠른 속도로 디자인하는 것이 가능하다. 이 디자인 방법을 일부에서는 '편집 설계'라고 부른다. 다양한

정보를 조합하여 편집하는 작업이 디자인이 되기 때문이다.

이렇게 디자인 작업 그 자체가 고속화되자, 시장의 변화 역시 고속화됐다. 한편에서는 디자인의 데이터베이스화에 의해 데이터베이스를 사용할 수 있는 디자이너나 기업과 그렇지 않은 디자이너와 기업의 격차가 생겨났다. 이것은 디자인 정보에 국한되지 않고 정보 일반의 문제다. 정보와 기술을 둘러싼 빈부의 차가 결국 사회나 국가 간에서 일어난다. 즉, 정보에서 빈부격차가 커진 것이다.

빠른 속도로 변하는 디자인은 무한하게 계속 성립하는 시장의 논리를 합리적으로 반영하게 되었다. 그 결과 처음에도 언급한 것처럼, 디자인에 대한 근원적인 이념이나 이상이 부재하는 철저한 상대주의를 만들어냈다.

이상적인 컨셉을 구축하여 디자인을 만들어내는 과정 없이, '낡은 것에 대한 새로운 것(모델 체인지) 혹은 '상품 서로의 차별화'라는 상호의 관계성에 의해 디자인을 결정하는 방법을 1980년대 일본에서는 적극적인 형태로 추진했다. 그리고 생활양식과는 전혀 관계 없는 상품과 디자인이 시장에 범람하게 되었다.

종전 후 50년간, 일본인들은 언제나 사물을 손에 넣고자 했다. 상품, 그리고 디자인은 풍요나 행복의 지표였다. 그러나 현재 일본인들에게 있어서 디자인은 풍요로움이나 행복을 의미하지 않게 되었다. 그 요인은 여럿 있겠지만, 아마 이미 상품이나 디자인이 생활을 변화시켜주지는 않는다는 인식이 사람들 속에 철저하게 자리잡았기 때문일 것이다.

사물의 디자인을 통해 새로운 생활양식이나 환경을 변화시키는 것이

근대 디자인의 목적이었다면, 사물이 이제 생활을 변화시켜주지 않는다는 인식이 퍼져가면서 지금까지의 근대 디자인의 실천이 힘을 잃게 된 것이다.(〈그림 87〉)

종전 후의 일본 디자인을 돌이켜보면, 새로운 생활양식을 제안하는 것보다도 오히려 시장 논리에 의존해온 면이 강하다고 할 수 있다. 물건이 충분하지 않은 생활환경에서는 새로운 가전제품이나 자동차를 손에 넣는 것은 새로운 생활양식을 손에 넣는 것이라고 느낄 수 있었다. 그것이 생활환경의 일부에 지나지 않음에도, 냉장고나 자동차가 생활 전체의 이미지를 떠올리게 하는 환기력을 갖고 있었던 것이다. 그러나 오늘날에는

새로운 가전이나 자동차나 가구를 손에 넣었다고 해서 자기 생활이 새로운 것으로 변화한다고는 아무도 생각하지 않는다.

즉 시장의 논리로는 생활 스타일을 만들어낼 수 없게 되었다. 예를 들어 19세기의 윌리엄 모리스, 20세기의 바우하우스나 미국 디자인은 단순한 마케팅이 아니라 새로운 생활양식을 전체로서 구축하고자 했다. 예를 들면 단 한 개의 바우하우스 가구가 새로운 생활의 메타포가 될 수 있었던 것이다. 또한 새로운 도구나 장치는 그것만으로도 사람들의 생활이나 행동을 만들어냈다. 예를 들어 전화는 전화할 때 사용하는 특유의 대화방식이나 목소리의 톤, 몸동작이나 표정을 만들어냈다.

과도한 소비사회는 생활양식은 만들지 못하고, 허무할 정도로 오로지 소비해나가는 생활만을 만들어냈다. 하지만 버블 경제가 낳은 니힐리즘을 체험한 후의 1990년대 일본 디자인은 스스로 새로운 존재 근거를 모색하기 시작했다. 이미 살펴 본 것처럼, 본래 근대 디자인의 실천은 단순히 시장의 원리뿐 아니라 어떠한 생활환경을 구축해 나갈 것인가에 대한 여러 가지 이념적 근거를 배경으로 하고 있었다. 그것을 근대 프로젝트라고 부르기도 했다. 일본 디자인은 다시 스스로의 근거를 모색하기 시작했다. 이러한 상황에서 근대 프로젝트를 미완의 것으로 다룰 것인가, 아니면 종언했다고 다룰 것인가. 그 평가에 따라 나아가는 방향이 달라질 것이다. 현재 일본 디자인은 그러한 위치에 서 있다.

참고문헌

제1장 밖으로부터의 근대화

下田歌子,『婦人礼法』, 実業の日本社, 1911.

横井時冬,『日本工業史要』, 東京吉川半七蔵版, 1900.

農商務省山林局編纂,『木材ノ工芸的利用』, 大日本山林会, 1912.

石井研堂,『増訂明治事物起原』, 春陽堂, 1912.

小室信蔵,『一般図按法』, 九善, 1909.

中村不折,『画道一斑』, 博文館, 1906.

제2장 생활 개선 · 개량

森本厚吉伝刊行会編,『森本厚吉』, 河出書房, 1956.

神島二郎,『近代日本の精神構造』, 岩波書店, 1974.

木檜恕一,『我が家を改良して』, 博文館, 1930.

제3장 디자인과 이데올로기의 시대

戸坂潤,『日本イデオロギー論ー現代日本に於ける日本主義・ファシズム・自由主義・思想の
　　批判』, 1935 (,『戸坂潤全集第二巻』, 勁草書房, 1973).

国井喜太郎,『工芸ニュース』, 工業調査会, 1942.3월호.

斉藤信治,『工芸ニュース』, 工業調査会, 1943.4월호 9월호.

大河内正敏,「資本主義工業と科学工業主義」,『現代日本思想大系』(11 実業の思想), 筑摩書
　　房, 1972.

小池新二,『汎美計画』, アトリエ社, 1943

杉本文太郎,『日本住宅室内装飾法』, 建築書院, 1910.

保田興重郎,『日本の橋』, 角川書店, 1970(초판은 1936년).

谷崎潤一郎,『谷崎潤一郎全集』21, 中央公論社, 1968(『東京をおもふ』의 초판은 1934년).

長谷川如是閑,『工芸ニュース』, 工業調査会, 1941.11월호.

板垣鷹穂,『芸術的現代の諸相』, 文化館, 1931.

渋谷重光,『語りつぐ昭和広告証言史』, 宣伝会議, 1978.

電通,『広告五十年史』, 1951.

中川静,『広告と宣伝』, 宝文館, 1924.

マーシャル・マクルーハン,『人間拡張の原理』,(後藤和彦・高儀進訳),竹内書店新社,1967.

スーザン・ソンタグ,『キューバ・ポスター集』,平凡社,1972.

제4장 소비사회의 디자인

ティモシー・ライバック,水上はるこ訳,『自由・平等・ロック』,晶文社,1993.

サイモン・フリス,細川周平・竹田賢一訳,『サウンドの力』,晶文社,1991.

『工芸ニュース』,技術資料刊行会,1949.2월호.

Brett Harvey, *The Fifties-A Women's Oral History*, Harper Perennial, 1993.

Thomas Hine, *Populuxe*, Knopf, 1986.

ジャンフランソワ・リオタール,小林康夫訳,『ポスト・モダンの条件』,書津風の薔薇,1986.

도판 출처

横井時冬,『日本工業史要』,東京吉川半七蔵版,1900.

Le livre des exposition universelles 1851~1918, Union Centrale des Art Décoratifs, 1983.

農商務省編纂,『木材ノ工芸的利用』,大日本山林会,1912.

小室信蔵,『一般図按法』,丸善,1909.

東京アートディレクターズクラブ 編,『日本の広告美術－明治・大正・昭和,ポスター』,美術
　　出版社,1967.

『日本のポスター展』도록,1989.

森本厚吉伝刊行会 編,『森本厚吉』,河出書房,1956.

『森谷延雄遺稿』,東京高等工芸学校木材工芸科教室内森谷延雄遺稿刊行会,1928.

『モダニズムの工芸家たち展』도록,国立近代美術館工芸館,1983.

『隆盛期の世界ポスター展』도록,日本テレビ放送網株式会社,1985.

森仁史編集,『デザインの揺藍時代』,松戸市教育委員会,1996.

『産業工芸試験所30年史』,工業技術院産業工芸試験所,1960.

『工芸ニュース』,工業調査会,1942.1월호.

『近代家具装飾資料』,洪洋社,1938.

『現代商業美術全集』14,アルス,1928.

『日本のポスター100』,講談社,1991.

『アドヴァタイジング・アート史展』도록,財団法人東日本鉄道文化財団,1993.

Japanese Design, Philadelphia Museum of Art, 1994.

역자 후기

　이 책은 일본을 대표하는 디자인 평론가 가시와기 히로시의 1996년 저작으로, 원제는 '예술의 복제기술시대―일상의 디자인'이다. 번역서에서는 한국 독자들의 이해를 돕기 위해 '일본 근대 디자인사'라는 제목을 앞에 붙이고 원제는 부제로 옮겼다.

　1990년대 말 일본에서는 근대라는 가까운 시대의 미술사를 학문적으로 정립하는 붐이 불면서 그 흐름이 사진과 디자인 등 다른 시각문화 분야에까지 확산되었다. 이 책 역시 이와나미 일본 근대의 미술 시리즈 중 한 권으로 출간된 것이다. 이 책이 나온 지 이미 20여 년이 지났지만, 일본의 근대 디자인을 통사적으로 다룬 책으로는 여전히 이 책이 높게 평가받고 있다.

　그간 일본의 유명 디자이너를 소개하는 책이나 일본 디자이너가 직접 쓴 에세이가 한국에서 여러 권 번역되었지만, 일본의 디사인사 자체를 다루는 책은 없었다. 한국의 디자인 시장의 규모와 역동성과 비교할 때, 그 역사 연구의 진척은 매우 더디다. 모던 디자인의 출발점을 어디에서부터 설정하느냐에 대해서도 여러 의견이 있을 수 있지만, 근대에 있었던 디자인 활동은 자료 부족을 핑계로 경시되거나 소홀히 다뤄진 측면이 강하다. 이러한 상황에서 우선 일본 디자인사를 번역하는 작업이 이뤄지면, 우리의 역사를 제대로 바라보는 데에 큰 도움이 될 것이라 생각했다.

　유럽의 디자인사가 먼 나라의 이야기처럼 생각되는 것에 비해, 훨씬 가

까운 이웃나라 일본의 디자인사를 읽으면서는 한국의 디자인사를 되돌아보지 않을 수 없다. 더욱이 이 책에서 중점적으로 다루는 근대에는 한국이 일본의 식민지였던 시기가 겹쳐지므로 완전히 남의 이야기라고 할 수도 없다. 당시 많은 서양의 근대 문물이 그랬듯, 미술과 디자인 역시 일본을 통해 도입되었다. 많은 문인들과 화가들이 일본 유학 혹은 체류를 경험했고, 1세대 디자이너들 역시 일본 유학을 통해 디자인(도안)을 배웠다. 일본 자본이 들어와 식민지 조선의 경제를 장악하였고, 법과 제도는 총독부의 관리하에 통제되었다. 많은 일본 상품들이 일본의 유통망을 통해 보급되었고, 일본식 선전과 광고가 생활 속에 깊숙이 침투했던 것은 물론이다.

저자는 이 책에서 일본의 근대 디자인을 끊임없이 동시대 서구의 사상적 흐름, 디자인 사조와 연결짓는다. 어떤 점이 같았고 어떤 점이 달랐는지를 끊임없이 비교 대조한다. 우리 역시 흔히 미술공예운동부터 시작되는 유럽 중심의 디자인사를 읽고 공부하면서 수많은 디자이너와 명작으로 평가되는 디자인 작업을 외우고 있지만, 그것이 같은 시대 한국에 어떤 식으로 수용되었으며 지금의 우리에게 어떤 시사점을 주는지 알아내기 어려웠다. 한국 독자들에게 이 책이 갖는 효용은 바로 여기에 있다. 서구(주로 유럽)-한국으로 바로 대입하면 완전히 이해하기 어려웠던 근대의 디자인 양상과 사상들이, 사이에 일본을 넣어 서구-일본-한국의 순서로 바라보면 좀 더 잘 이해될 수 있을 것이다. 디자인뿐만 아니라 그 시대의 사회와 정신을 읽어내는 데에도 도움이 될 것이다. 저자가 말한 것처럼 일본의 근대 디자인을 둘러싸고 논의하는 것은 일본의 근대 그 자체에 대해

묻는 것과 같다. 디자인은 쓰는 사람들의 감각과 사고의 변화에 작용하며, 따라서 디자인은 실제로 우리 삶을 규율하며 이끌어갈 수 있기 때문이다.

저자의 지적대로 근세까지의 봉건사회와 근대 이후의 가장 큰 차이 중 하나는 계급제의 붕괴이다. 적어도 공식적으로는 모두가 평등한 사회에서 사람들은 스스로 생활양식을 결정하고 입고 쓰고 보는 상품을 선택할 자유를 얻었는데, 이는 곧 디자인 선택의 자유를 의미한다. 저자는 그렇다면 과연 근대 일본의 디자인은 자유로웠는가, 라는 문제를 제기하며 이 책을 시작한다. 답은 정해져 있다. 선택의 자유를 얻었다고 해서 디자인 자체가 자유로워질 수는 없을 것이다. 그 시대의 산업과 경제, 기술의 발달 정도, 사상과 불가분한 관계에 놓여있는 디자인이 시대의 산물이자 반영인 것은 말할 것도 없다. 일본뿐 아니라 서구 그 어느 곳의 디자인도 결코 시대와의 관계 속에서 자유롭지는 않았고 만약 자유로울 수 있다면 우리가 디자인의 역사를 되짚어 볼 이유조차 없을 것이다.

오랫동안 쇄국정책을 펼쳤던 일본은 본격적으로 서구세계와 만나면서 생활양식, 사회적 질서, 계급과 같은 사회적 체제가 무너져갔다. 그러한 상황에서 디자인은 예의와 매너였으며, 근대화(서구화)의 척도였다. 디자인은 사람들의 생활을 개량, 개선시키는 사회 운동의 수단으로 기능했지만, 그것은 점차 국가의 통제를 받으며 국익을 위해 가정이라는 작은 단위를 효율적으로 재편하는 방향으로 진행되었다. 식산흥업을 위한 수단으로 공예를 이용하던 메이지 초기에서부터 일본의 디자인은 계속해서 국익을 위해 봉사해야 했다. 국가의 통제는 1928년 상공성 공예지도소의

설립을 통해 더 꼼꼼하게 제도화되었고 전쟁 수행을 위한 프로파간다로 역할한다. 1930년대 중반이 되면 이미 디자이너의 목소리마저 국익을 부르짖는 장엄한 톤으로 변해 있음을 알 수 있다.

한편 디자인은 패전 후 어메리칸 라이프를 배울 수 있는 수단이 되었다. 일본은 주일미군의 주택과 가구, 가전을 생산하며 미국의 디자인을 학습함으로써 역설적으로 패전의 그늘에서 빨리 벗어날 수 있었다. 사물의 디자인을 통해 새로운 생활양식이나 환경을 변화시키는 것이 모던 디자인의 목적이었지만, 폭발적인 경제 성장을 이루며 풍요로워진 일본에서 디자인은 더 이상 생활을 변화시켜주지 않는다는 허무주의가 퍼져갔다. 이에 대한 반성으로 디자인은 새로운 존재 근거를 모색하기 시작했는데, 이것은 오늘날까지도 이어지고 있는 과제일 것이다.

이 책을 통해 알 수 있는 일본 근대 디자인의 중요한 특징은 국가가 의도하는 방향으로 움직여왔다는 점 외에, 서구를 의식하며 '일본적인 것'에 대해 끊임없는 추구해왔다는 점을 들 수 있다. 서구화 이후 표피만 서양을 모방했던 디자인에 대한 반성으로 '일본적인 것'을 고민하는 디자인이 시작되었는데, 이마저도 프로파간다로 사용되었다. 1930년대부터 40년대 전반에 활발하게 전개됐던 일본식 디자인은 1945년 패전을 계기로 일단 사라졌으나, 종전 후 미국의 영향력이 강해지고 서구 디자인을 무분별하게 표절하는 상황에 대한 반작용으로 1950년대 중반~60년대 초반에 다시 유행했다. 일명 '자포니카 스타일'은 일본이 타자에게 이렇게 보이고 싶다는 의식이 반영된 결과인데, 오히려 일본 밖이 아닌 일본 국내 시장에

서 유행했다는 저자의 지적이 날카롭다. 한국 디자인에서 한때 전통을 강조하며 '한국적인 것'을 추구했던 현상도 이와 크게 다르지 않다고 본다.

이 책은 일본이 개항하는 19세기 말부터 1980년대까지 100여 년의 시대를 다루고 있기는 하지만, 논의가 주로 근대 디자인에 집중되어 있다. 제2차 세계대전이 끝난 후의 현대 일본 디자인사에 대한 더 자세한 책으로는 우치다 시게루內田茂의 『전후일본디자인사戰後日本デザイン史』를 번역 출간 준비 중이니 많은 관심 가져 주시기를 부탁드린다.

서울대학교 미술대학 디자인학부 공예이론 허보윤 교수님과, 한때 같이 공부했던 동기와 후배들(이선미, 장경문, 채세강, 정다솜, 주요안나)이 교정본을 함께 읽고 부족한 점을 지적해주신 덕택에 조금 더 자신 있게 이 책의 번역 원고를 세상에 선보일 수 있게 되었다. 나름대로 여러 번 교정을 거쳤지만, 그럼에도 여전히 오류와 실수들이 있을 것으로 생각된다. 모두 역자의 부족함에서 비롯된 것이며 앞으로 고쳐나갈 수 있기를 바란다. 여러 번의 교정 작업을 함께해주시고 복잡한 도판 저작권 문제 해결을 위해 힘써주신 소명출판 장혜정 편집자님과 어려운 상황 속에서도 출간을 결정해주신 박성모 대표님께 감사드린다. 마지막으로 이 번역본의 출간이 저자 가시와기 선생님께 기쁜 소식이 되었으면 좋겠다.

2020.5 도쿄에서
역자 노유니아